김충원
색연필
수업

김충원 지음

서울대학교 미술대학과 대학원에서 시각 디자인을 전공했으며, 명지전문대학
커뮤니케이션 디자인과 교수로 재직하였다. 일찍이 방송과 출판 등을 통해 국민
미술 선생님으로 불리며 250여 권의 각종 미술 전문 서적과 창의력 개발 교재를
발표하였다. 90년대 초, 〈김충원 미술교실〉 시리즈를 필두로 어린이 미술 교육에
새로운 변화의 바람을 불러일으켰으며, 2007년부터 발간된 〈스케치 쉽게 하기〉,
〈이지 드로잉 노트〉 시리즈는 취미 미술 교양서의 고전이 되었다. 최근에는
〈5분 스케치〉, 〈5분 컬러링북〉 시리즈를 통해 누구나 쉽게 미술을 즐길 수
있는 콘텐츠를 선보이고 있다. 다섯 번의 개인전을 연 드로잉 아티스트이자
전 방위 디자이너로서 늘 새로운 콘텐츠 개발에 열정을 쏟고 있으며,
전국의 미술 선생님과 초등학교 선생님 그리고 부모님을 대상으로
미술 교육에 관한 강연과 집필에도 많은 시간을 보내고 있다.

Contents

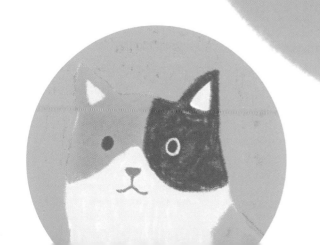

시작하기 전에

그림 그리기는 말하기와 같습니다. 말을 잘 하려면 듣는 사람이 잘 알아들을 수 있도록 적절하고 다양한 단어를 선택할 줄 알아야 합니다. 내가 그린 그림이 무슨 그림인지 누구나 쉽게 이해하고 더 나아가 재미를 느낄 수 있다면 그 그림은 분명 좋은 그림입니다.

이 책은 여러분이 더욱 쉽고 재미있게 좋은 그림을 그릴 수 있는 방법을 알려드립니다. 저를 따라 그림 그리기 놀이를 하다 보면 이 세상에서 가장 재미있는 공부는 그림 공부라는 것을 깨닫게 됩니다. 그때부터 그리기는 늘 여러분과 함께 하는 평생 친구가 되고 미술에 소질을 타고난 사람으로 조금씩 변화하게 됩니다. 그림을 사진처럼 똑같이 잘 그리기는 무척 어렵지만 재미있게 잘 그리기는 아주 쉽습니다. 이 책 속의 까다로워 보이는 그림도 똑같이 그리기 위해 노력하기보다는 여러분만의 그림으로 바꿔서 재미있게 그리면 얼마든지 쉽게 그릴 수 있습니다. 또한 이 책에 소개된 보기 그림은 여러분의 이야기를 더욱 멋지게 펼치기 위한 재료들입니다. 이 그림 조각을 퍼즐처럼 연결하고 적절히 배치하여 그림을 완성하는 것은 여러분의 몫입니다.

색깔에 대한 감각을 키우는 것도 무척 중요합니다. 색깔의 선택은 우리의 예술 지능과 깊은 관련이 있습니다. 예술 지능이 높을수록 적절하고 다양한 색깔을 선택하게 되며 여러 색깔을 경험해 보는 것만으로도 예술적 감각이 길러집니다. 한두 번 그려 보면 머리가 기억하고 열 번, 스무 번을 반복해 그리면 손이 기억합니다. 그림을 잘 그리는 친구의 비밀은 손이 그리는 법을 기억하도록 반복적으로 연습하여 언제 어디서나 쓱쓱 그릴 수 있게 된 결과일 따름입니다. 여러분도 열심히 노력해서 미술에서만큼은 내가 표현하고 싶은 이야기를 마음껏 그려 낼 수 있는 창조적인 그림 이야기꾼이 되기를 응원합니다.

색연필에 대하여

색연필은 사람이 만든 화구 가운데 가장 사용하기 편한 도구입니다. 색연필은 연필처럼 생겼지만 색깔이 나오는 심이 크레파스처럼 안료와 왁스를 단단하게 굳힌 것이어서 실제로는 섬세한 크레파스라고도 할 수 있습니다. 심이 무를수록 빨리 닳지만 색감이 선명하고, 반대로 심이 단단할수록 오래 쓸 수는 있지만 크레용처럼 발색이 떨어집니다. 색연필은 크게 기름에 녹는 유성과 물에 녹는 수성, 두 가지로 구분되며 안료를 굳히는 성분이나 생산하는 제조사에 따라 조금씩 다른 강도와 색감을 갖고 있습니다. 대부분은 그림을 그리는 데 큰 문제가 없지만 샤프식 색연필이나 심이 가늘고 쉽게 깨지는 저가 색연필은 화구용으로 적당하지 않습니다.

색연필 색의 종류는 많을수록 좋습니다. 색이 다양할수록 선택의 폭이 늘어 미세한 색감의 차이를 표현할 수 있기 때문이죠. 그렇지만 초보자나 어린이는 36색 정도면 충분합니다. 화방에서 낱개로 구매할 수도 있으므로 필요에 따라 색을 늘여 나가는 것도 좋은 방법입니다. 색연필용 스케치북은 일반 스케치북보다 훨씬 작아야 합니다. 이 책의 보기 그림은 대부분 이 책보다도 훨씬 작은 종이에 그려졌으며 어떤 그림은 손톱만 한 크기로 그린 것도 있습니다.

색연필은 매우 예민한 화구입니다. 필압의 미세한 차이와 손끝의 미묘한 감각의 변화가 그림의 수준을 결정짓습니다. 꾸준한 연습을 통해 자신의 부족한 부분을 보완하고 장점을 살려 나가다 보면 색연필 그림의 진정한 재미를 깨닫게 됩니다. 이 책에는 아주 간단한 그림부터 매우 복잡하고 숙련된 기술과 인내심이 필요한 그림까지 다양한 예시가 있습니다. 어떤 그림이든 똑같이 따라 하기보다는 여러분 나름대로의 스타일이나 수준에 맞게 그려 보기 바랍니다.

30여 년 전 출간된 국내 최초의 종합 미술 교육 콘텐츠 〈김충원 미술
교실〉 시리즈는 지금까지 아이에게 그림을 직접 가르치고 싶은 부모
와 선생님, 그리고 독학으로 미술을 배우는 어른에게 가장 친숙한 교
재로써 꾸준한 사랑을 받아 왔습니다. 이 책은 그 책들의 내용을 토대
로 그동안 교육 현장에서 사용했던 자료에 새로운 내용을 더하고 대
상의 폭을 넓혀 어른과 아이가 함께 하는 쉽고 재미있는 미술 놀이와
교육이 이루어질 수 있도록 새롭게 만든 책입니다.

색연필의 기초

지금까지 색연필을 단순히 칸을 채우는 색칠 놀이용으로만 생각했다면
여기서는 색연필을 자신의 꿈을 펼치는 창작 도구로 사용하는 법을
배웁니다. 무엇을 배우든 가장 지루하고 재미없는 과정이 바로
기초 과정입니다. 하지만 기초가 약하면 흉내 내는 그림에서 벗어날 수 없고
쉽게 포기해 버리기 쉽습니다. 색연필을 다루기 쉬운 이유는 연필에 익숙한
사람이라면 색연필에 대한 기본 감각을 이미 어느 정도 갖추고 있기
때문입니다. 물론 색연필로 그림을 잘 그리려면 글씨를 쓰는 손가락의
습관에서 벗어나 선을 긋고 그림을 그리는 새로운 근육을 개발하고 색깔을
다루는 감각을 키워 나가야 합니다. 가장 쉬운 화구이지만 가장 까다로운
화구가 될 수도 있는 색연필 드로잉의 기본을 배워 보겠습니다.

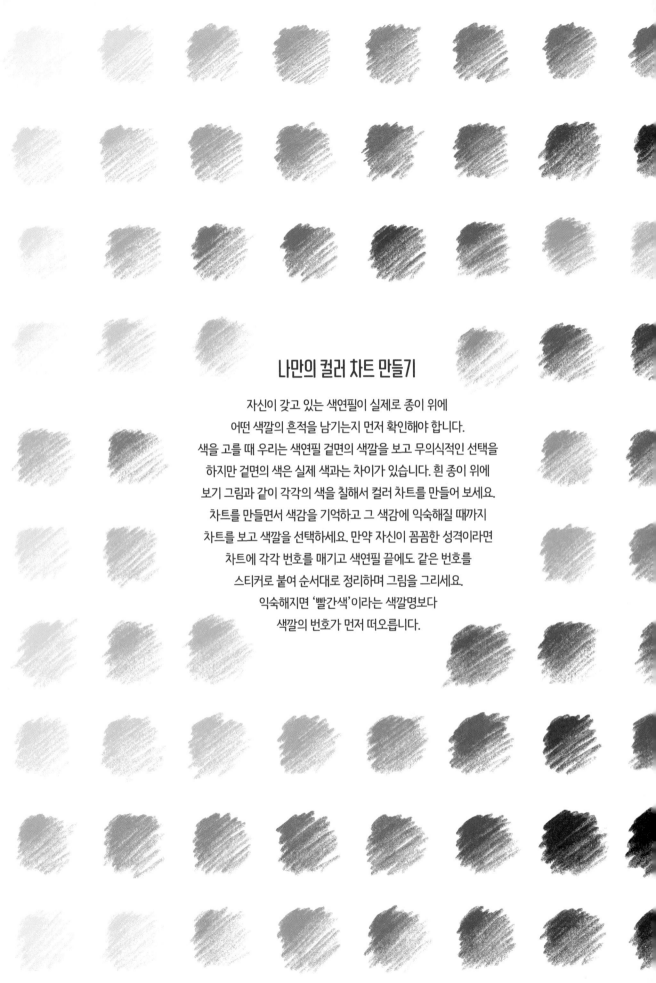

나만의 컬러 차트 만들기

자신이 갖고 있는 색연필이 실제로 종이 위에
어떤 색깔의 흔적을 남기는지 먼저 확인해야 합니다.
색을 고를 때 우리는 색연필 겉면의 색깔을 보고 무의식적인 선택을
하지만 겉면의 색은 실제 색과는 차이가 있습니다. 흰 종이 위에
보기 그림과 같이 각각의 색을 칠해서 컬러 차트를 만들어 보세요.
차트를 만들면서 색감을 기억하고 그 색감에 익숙해질 때까지
차트를 보고 색깔을 선택하세요. 만약 자신이 꼼꼼한 성격이라면
차트에 각각 번호를 매기고 색연필 끝에도 같은 번호를
스티커로 붙여 순서대로 정리하며 그림을 그리세요.
익숙해지면 '빨간색'이라는 색깔명보다
색깔의 번호가 먼저 떠오릅니다.

색연필은 제조사에 따라 특성이 다른데 심의 굵기나 성분, 심지어는 색깔의 느낌도 다릅니다. 심이 무르고 발색이 선명할수록 쉽게 부러지고 빨리 닳는 단점이 있지만 초보자가 사용하기에는 좋습니다. 가능하면 다양한 제품을 경험해 보고 선택하세요. 판매하고 있는 제품의 종류는 약 20여 종 정도이고 색깔의 종류도 200가지가 넘습니다.

연필깎이는 매우 중요한 필수품입니다. 색연필 그림을 그릴 때 저는 늘 왼손에 작은 연필깎이를 쥐고 있습니다. 그만큼 자주 사용해야 하기 때문이죠. 저가 제품은 칼날이 금세 무뎌지므로 양질의 제품을 준비하고 전동식 연필깎이도 있으면 편리합니다.

색연필은 칠해진 강도에 따라 다르지만 어느 정도는 지우개로 지울 수 있습니다. 단단한 재질보다는 말랑말랑한 미술용 지우개가 좋고 그림처럼 사선으로 잘라 사용하면 편리합니다.

무색 블렌더Blender는 말 그대로 색깔이 없는 색연필입니다. 혼색을 하거나 그러데이션 처리를 할 때 블렌더로 효과를 볼 수 있습니다. 흰 종이 위에 그러데이션을 할 때는 흰색 색연필을 사용해도 됩니다. 종이를 단단하게 말아서 만든 찰필도 문지르기할 때 편리합니다.

작고 예쁜 스케치북 한 권도 미리 준비해 두세요. 기초 연습을 어느 정도 마치고 선긋기에 자신감이 생기면 스케치북에 자신만의 그림 이야기를 담아 보세요. 스케치북은 다이어리만 한 크기가 좋습니다.

오리엔 테이션

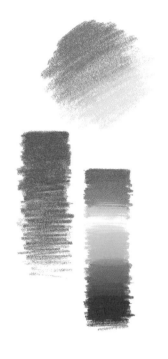

색연필 그림은 색연필심의 가루가 종이의 표면에 달라붙어 남긴 흔적이며 그 흔적을 스트로크Stroke라고 합니다. 강하게 눌러 그릴수록 마찰이 심해져서 진한 색이 되고 약할수록 그 흔적은 종이 색에 가까워집니다. 스트로크의 강도는 그림의 성격을 나타내는 가장 중요한 요소입니다. 스트로크가 강할수록 선명하고 그리는 속도가 빠르며 지우기가 힘든 그림이 되고, 약한 스트로크는 부드러우며 다른 색깔을 얹기 쉽습니다. 점점 강해지거나 약해지는 표현을 그러데이션Gradation 혹은 페이딩Fading이라고 하며 자연스럽게 연결되는 그러데이션 테크닉은 모든 미술 표현의 기본이 되어 줍니다.

명암 표현은 크게 그늘과 그림자로 구분되며 입체감과 그림의 수준을 결정짓는 핵심 요소입니다. 또 평면적인 어린이 그림에서 벗어나는 사실적인 표현의 상징이기도 합니다. 모든 명암은 빛의 강약, 강도, 성질에 따라 다르게 보이며 그림을 그리는 사람은 늘 빛과 그림자를 깊이 있게 관찰하는 습관을 가져야 합니다. 그림 연습은 손과 눈을 특별하게 만드는 과정입니다.

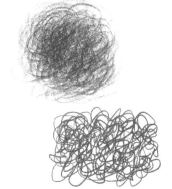

다양한 스트로크를 연습함으로써 표현의 폭을 넓힐 수 있습니다. 색연필은 심의 굵기, 강약, 종이의 재질 등에 따라 여러 가지 스트로크를 만들어 냅니다. 이 책으로 공부하는 과정도 어떻게 보면 스트로크를 연습하는 과정으로 이해할 수 있습니다. 꾸준하게 그림을 그리다 보면 자신에게 가장 편한 스트로크에 익숙해지게 되고 결국 그것이 자기 그림의 개성이 됩니다

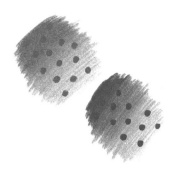

색깔의 대비는 색깔의 선택에 있어서 가장 중요한 요소입니다. 대비는 콘트라스트Contrast라는 용어를 주로 사용하며 그림에 아름다움과 흥미를 불어넣는 요소입니다. 그러데이션 안에 찍혀 있는 점은 밝은 배경일수록 가장 진한 색으로 두드러집니다. 반대로 자신과 같은 색에 가까워질수록 존재감이 사라집니다.

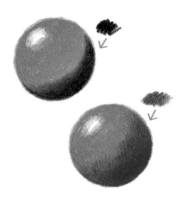

검은색은 모든 색 가운데 가장 강한 힘을 갖고 있으며 동시에 가장 위험한 색깔이기도 합니다. 따라서 검은색을 선택할 때는 특별히 강조해야 할 경우를 제외하고는 조심스러워야 합니다. 특히 그림자 표현에서 검은색을 사용할 경우 왼쪽 위의 그림처럼 너무 강한 대비가 만들어지기 쉽습니다. 아래 그림처럼 동색 계열의 어두운색으로 처리했을 때 부드럽고 세련된 표현이 가능합니다.

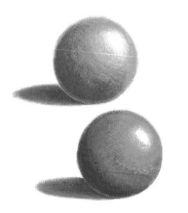

색깔을 선택할 때 실제 눈에 보이는 색깔에 가장 가까운 색을 선택하기보다는 자신만의 감각으로 색을 바꿔 그림에 생명을 줄 수 있습니다. 애매해 보이는 색깔을 자신이 좋아하는 색으로, 혹은 더욱 드라마틱한 느낌으로 강조하고 변화를 주면 그림을 보는 사람이 개성과 재미를 느낍니다.

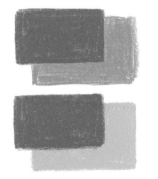

색깔과 색깔이 만났을 때 비슷한 계열끼리는 달라붙는 느낌이 나고 반대 계열끼리는 대비가 강해지면서 서로 밀어냅니다. 대비가 강해지더라도 서로 어울리는 색깔이 있고 전혀 어울리지 못하는 색깔도 있습니다. 많은 경험을 하면서 스스로 감각을 키워야 하는 영역입니다.

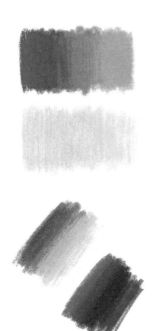

왼쪽 그림은 스트로크의 강도에 따라 달라지는 혼색의 차이를 보여 줍니다. 강한 스트로크는 혼색, 즉 색깔 섞기를 하면 밀도가 높아지면서 앞서 칠한 색깔 위에 얹히거나 색깔을 밀어내는 느낌으로 섞이지만 아래 그림처럼 부드럽고 약한 스트로크는 자연스럽게 색깔들이 혼합됩니다. 혼색은 색연필 그림의 중요한 기초 기술이며 색깔을 이해하는 데 도움을 줍니다.

초록색과 노란색은 그림처럼 부드럽게 혼색되어 그러데이션이 자연스럽게 만들어집니다. 초록색 안에는 노란색이 섞여 있어 비슷한 계열에 속하기 때문입니다. 반면 공통분모가 없는 초록색과 빨간색이 혼색되었을 때는 진한 갈색이 나타납니다. 그림을 그리다 보면 어떤 색과 어떤 색이 자연스럽고 예쁘게 어우러지는지 알 수 있게 됩니다.

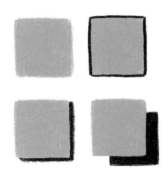

색연필 그림은 윤곽선의 유무로 표현 양식이 구분됩니다. 어린이가 그린 그림이나 만화는 대부분 윤곽선을 사용합니다. 윤곽선, 특히 가장자리 윤곽선은 소재와 배경 혹은 소재와 소재의 경계를 분명하고 쉽게 구별해 주기 때문입니다. 윤곽선이 없어도 구분이 가능하려면 색깔과 색깔, 즉 면과 면의 대비가 뚜렷하거나 왼쪽 그림처럼 그림자가 윤곽선의 역할을 하기도 합니다.

색연필 그림은 기본적으로 순수한 아날로그 손그림이지만 디지털 기기를 이용해서 색연필 그림을 즐길 수도 있습니다. 이 책의 내용 중 일부도 여러분에게 더욱 선명한 이미지를 전달하기 위해 디지털 드로잉으로 그렸습니다.

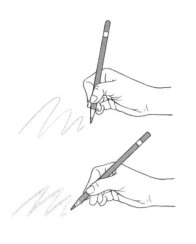

글씨를 쓸 때 자리 잡은 연필을 잡는 습관은 색연필 드로잉을 할 때에도 변하지 않습니다. 따라서 손가락을 놀리는 방식도 글씨를 쓰듯 작은 움직임에 익숙하기 때문에 선을 그을 때도 긴 선을 자연스럽게 긋지 못하고 짧게 잘라 이어 붙이듯 긋게 됩니다. 그림을 그릴 때는 손목의 움직임이 중요하므로 꾸준한 선긋기 연습이 필요합니다.

가는 선으로 세부 묘사를 할 때나 강한 스트로크가 필요할 때는 왼쪽 위의 그림처럼 연필을 세워서 잡고 그립니다. 부드러운 스트로크를 할 때는 왼쪽 아래의 그림처럼 연필을 약간 눕혀 잡고 선긋기를 연습하세요.

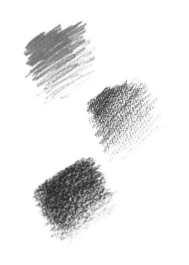

종이의 선택은 매우 중요합니다. 모조지나 켄트지와 같이 결이 없는 종이와 엠보싱 처리가 되어 있거나 표면이 거친 종이는 그림의 느낌이 뚜렷하게 달라질 수 있습니다. 또한 색종이를 사용했을 경우 흰 종이와는 전혀 다른 접근 방식이 필요합니다. 결과뿐 아니라 그림을 그리는 과정에서 느껴지는 감각도 종이의 성질에 따라 다르므로 가급적 많은 종류의 종이를 직접 경험해 보기 바랍니다.

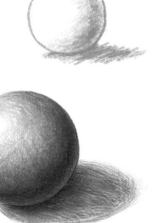

왼쪽 위의 그림을 그리는 데에는 1분, 아래 그림은 30분이 소요되었습니다. 단순하고 가벼운 그림을 좋아하는 사람이 있고 정교하고 사실적인 그림을 좋아하는 사람도 있습니다. 그러나 표현의 기초는 모두 같습니다. 우리가 매력을 느끼는 모든 그림은 그 그림을 그린 사람의 오랜 수련의 결과물입니다. 수없이 많은 실패와 좌절을 경험하고 다시 용기를 내어 새롭게 시작할 수 있는 사람에게만 주어지는 축복입니다.

선긋기 연습

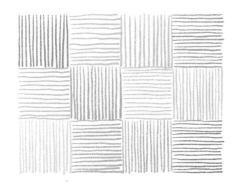

선에는 다양한 표현이 있습니다. 가볍거나 무겁고 경쾌하거나 느리며 시끄럽거나 조용한 느낌을 주기도 합니다. 먼저 반듯한 직선 긋기를 연습합니다. 바둑판무늬의 밑그림을 그린 다음, 수직선과 수평선을 번갈아 가며 그려 보세요. 바둑판의 크기가 커질수록 직선 긋기가 까다로워집니다. 선의 굵기가 일정하려면 심을 자주 깎아 줘야 합니다.

A4 용지를 여러 장 준비하고 손가락 대신 손목 관절을 움직여 선을 그어 보세요. 속도를 느리게 그었을 때와 빠르게 그었을 때 어떤 느낌의 차이가 있는지 경험해 보세요. 종이가 커지면 손목 관절보다 팔꿈치와 어깨 관절을 움직이며 선을 그어야 합니다. 활기찬 드로잉은 활기찬 선에서 비롯됩니다.

망설이지 마세요. 그 망설임이 고스란히 선에 드러납니다. 보기에 따라 선긋기만으로도 훌륭한 그림이 될 수 있습니다.

색연필 그림은 그리는 내내 심의 상태를 확인해야
합니다. 심의 닳은 정도에 따라 선의 굵기와 느낌
이 달라집니다. 정밀 묘사와 같은 세밀한 그림을
그릴 때는 늘 뾰족하게 심을 유지해야 하고 부드
러운 톤의 그림을 그릴 때는 적당히 뭉툭한 상태가
좋습니다.

해칭 스트로크Hatching Stroke를 연습합니다.
해칭은 색연필 채색의 가장 기본적인 선긋
기 방식으로써 서로 나란하게 긋는 선을 의
미합니다. 해칭을 서로 엇갈리게 겹쳐 긋는
것을 크로스 해칭Cross Hatching이라고 하며
선의 간격이 촘촘할수록 밀도가 높아집니
다. 오른손잡이는 오른쪽으로 비스듬하게
누운 해칭이 쉽습니다. 선의 간격이 일정하
게 그어지도록 연습하세요. 직각으로 엇갈
리는 크로스 해칭과 아래 그림처럼 짧은 크
로스 해칭으로 그러데이션을 표현하는 연
습도 해 보세요.

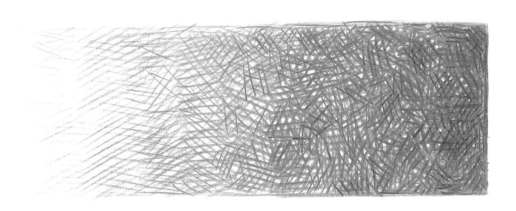

색깔 연습

그림을 잘 그린다는 의미 속에는 색깔을 잘 고르고 색깔을 잘 만들어 낸다는 뜻도 포함되어 있습니다. 스트로크 연습과 함께 색을 조합하여 새로운 색감을 만드는 연습을 해 보겠습니다. '색감'이란 색의 느낌이란 뜻으로 그림을 그리는 사람들이 흔히 말하는 톤Tone과 비슷한 의미입니다. 먼저 짧게 끊어 긋는 스트로크로 두 가지 색을 섞어 보는 연습입니다.

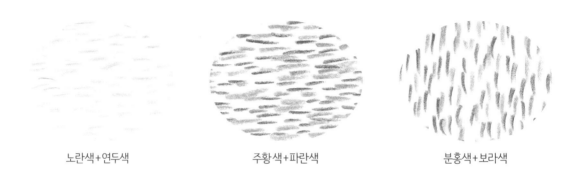

노란색+연두색 주황색+파란색 분홍색+보라색

이번에는 직선으로 체크무늬를 만들어 보세요.

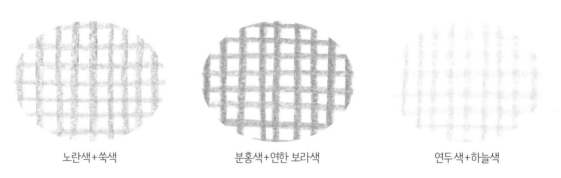

노란색+쑥색 분홍색+연한 보라색 연두색+하늘색

부드러운 스트로크로 혼색해 보세요.

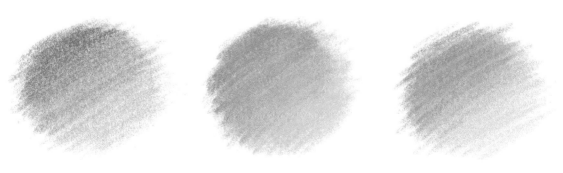

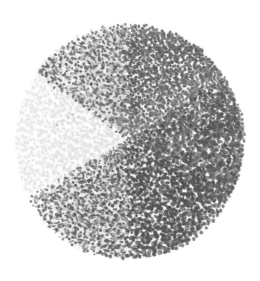

점을 찍어서 컬러 서클을 만들어 보세요. 점이 작아질수록 시간이 오래 걸리지만 색깔과 색감을 이해하는 데 큰 도움을 줍니다.

노란색과 파란색 그리고 빨간색은 세 가지 원색, 즉 삼원색이라고 합니다. '원색'이란 어떤 다른 색깔도 섞이지 않은 순수한 색이라는 뜻이고 색깔을 만드는 세 가지 원료라는 의미도 포함됩니다. 점으로 두 가지 색을 섞어서 새로운 색깔을 만드는 놀이를 해 보세요.

하늘색+분홍색

연한 보라색+옥색

황토색+초록색

노란색 띠

파란색+연두색+분홍색

주황색 띠

파란색+노란색+보라색

연두색 띠

주황색+빨간색+청록색

분홍색 띠

밝은 파란색+회색+연두색

톤 조절 연습

약하고 부드러운 톤부터 강하고 거친 톤까지 강약을 조절하는 연습입니다. 평소에 자신의 그림 톤이 약하다고 생각되는 사람은 강한 톤을 연습하고 반대의 경우에는 부드러운 터치를 연습하세요. 4단계로 나누어 톤을 표현해 보세요. 가장 약한 톤과 가장 강한 톤을 그린 다음, 중간 단계의 두 가지 톤을 표현해 보세요.

똑같은 그림을 4단계의 톤으로 구분하여 그렸습니다.

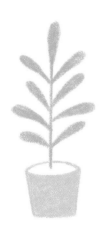

톤 조절은 두 가지 방식으로 나누어 볼 수 있습니다. 위 그림처럼 한 가지 색깔로 스트로크의 강도를 조절하는 방식과 왼쪽 그림처럼 같은 계열의 색깔로 밝은 톤과 진한 톤을 구분하는 것입니다. 드로잉을 시작하기 전에 늘 어떤 톤으로 그릴 것인지 미리 결정하는 습관을 들여야 좋은 그림을 그릴 수 있습니다.

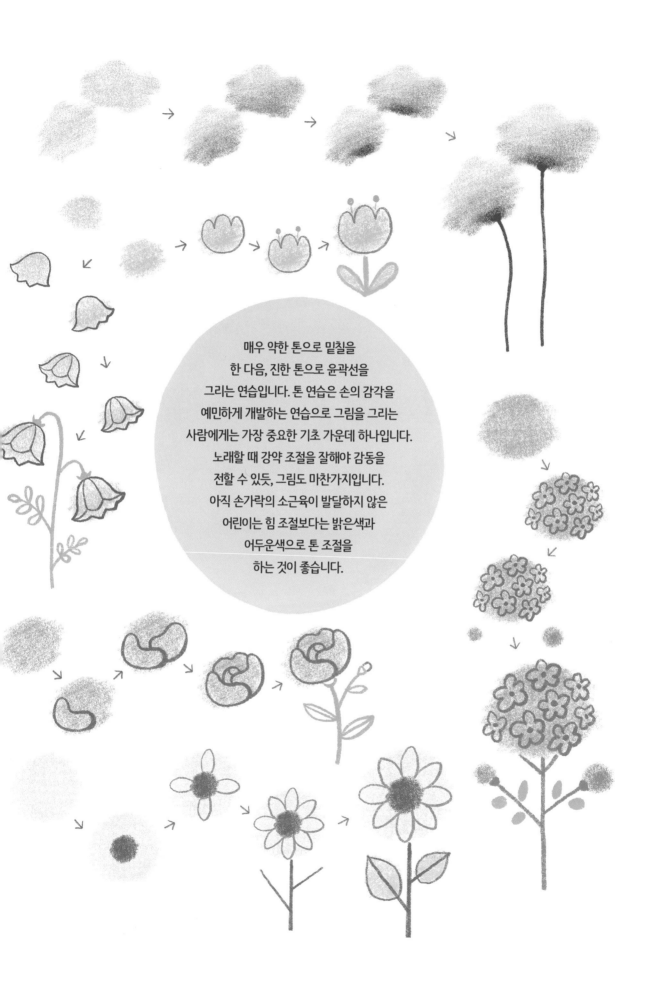

매우 약한 톤으로 밑칠을
한 다음, 진한 톤으로 윤곽선을
그리는 연습입니다. 톤 연습은 손의 감각을
예민하게 개발하는 연습으로 그림을 그리는
사람에게는 가장 중요한 기초 가운데 하나입니다.
노래할 때 강약 조절을 잘해야 감동을
전할 수 있듯, 그림도 마찬가지입니다.
아직 손가락의 소근육이 발달하지 않은
어린이는 힘 조절보다는 밝은색과
어두운색으로 톤 조절을
하는 것이 좋습니다.

그러데이션이란 색깔이나 명암이 점차 변화하는 단계를 말하며 채색이나 입체감을 나타낼 때 매우 중요한 요소입니다. 특히 스트로크의 강약 조절에 의해 만들어지는 세련된 그러데이션은 색연필 컬러링의 가장 핵심 기술이라고 할 수 있습니다.

색연필 그림을 수채화에 비교하자면 색연필을 강하게 눌러 그리면 불투명 수채화에 가까워지고 부드럽게 사용하면 투명 수채화에 가까워집니다. 투명 수채화는 종이의 색깔이 그대로 드러납니다. 흰 종이를 사용할 경우 스트로크가 부드럽고 약할수록 흰색에 가까워진다는 뜻입니다. 또한 그러데이션이 진해진다는 의미는 색깔 자체가 진해지면서 동시에 종이의 흰색 면을 보이지 않게 가린다는 의미입니다.

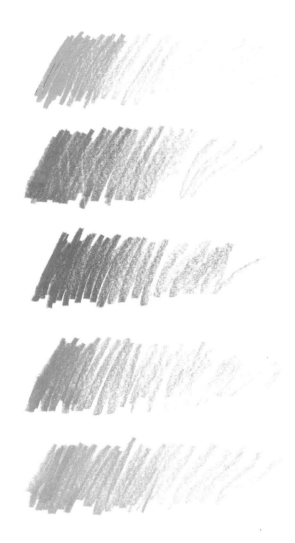

강한 스트로크에서 점차 약한 스트로크로 이어지는 긴 그러데이션을 연습하세요. 반대로 약한 스트로크에서 시작하여 진하고 강한 스트로크로 진행해 보세요.

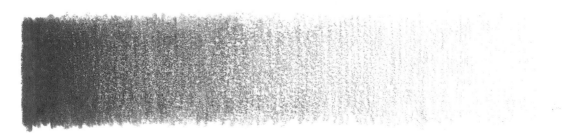

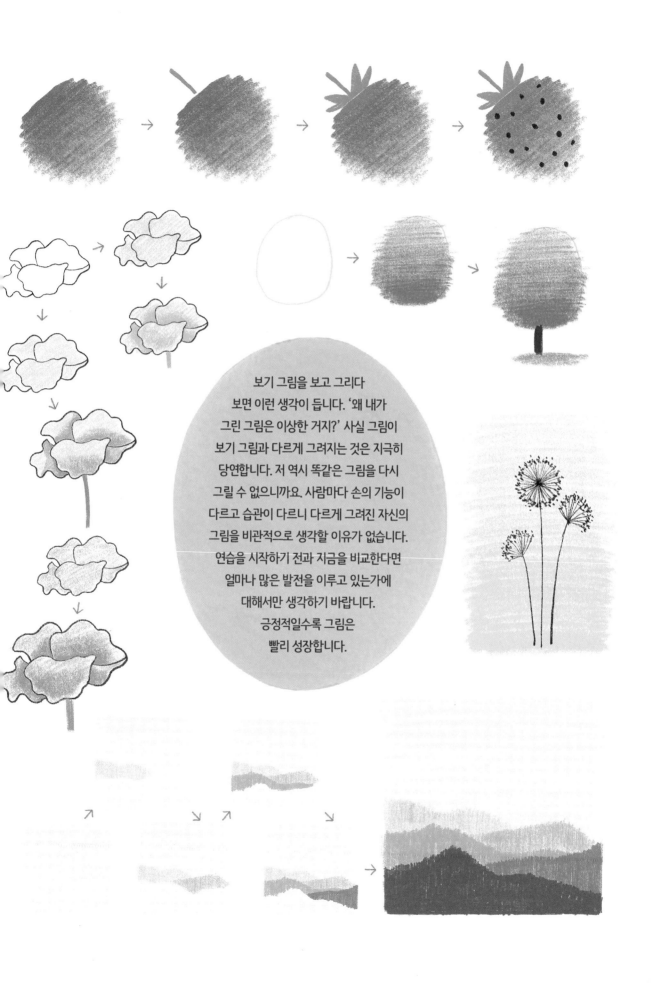

보기 그림을 보고 그리다
보면 이런 생각이 듭니다. '왜 내가
그린 그림은 이상한 거지?' 사실 그림이
보기 그림과 다르게 그려지는 것은 지극히
당연합니다. 저 역시 똑같은 그림을 다시
그릴 수 없으니까요. 사람마다 손의 기능이
다르고 습관이 다르니 다르게 그려진 자신의
그림을 비관적으로 생각할 이유가 없습니다.
연습을 시작하기 전과 지금을 비교한다면
얼마나 많은 발전을 이루고 있는가에
대해서만 생각하기 바랍니다.
긍정적일수록 그림은
빨리 성장합니다.

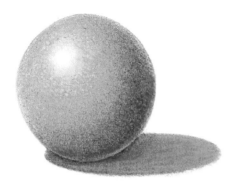

스트로크 연습1

스트로크 연습의 첫 번째는 스트로크의 자국을 없애는 연습입니다. 매우 섬세한 손놀림으로 선의 느낌 없이 컬러링하는 것을 타이트 컬러링 Tight Coloring 이라고 합니다. 모조지나 켄트지보다 엠보싱이나 결이 있는 종이가 훨씬 그리기 쉽습니다. 일정한 힘으로 부드럽게 문지르듯 컬러링해 보세요.

밝은색 색연필이나 연필로 하트 모양 밑그림을 그린 다음, 여러 가지 색깔로 타이트 컬러링을 연습하세요. 심이 뾰족할수록 자국이 잘 생깁니다.

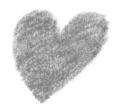 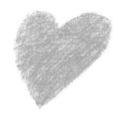 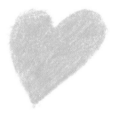

이번에는 타이트 컬러링으로 그러데이션을 연습해 보세요.

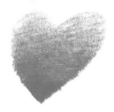 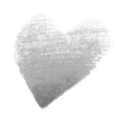 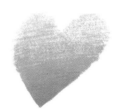 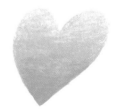

세 가지 톤으로 벽돌을 그려 보세요.

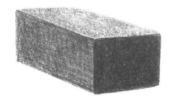 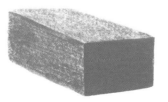

가장 쉬운 타이트 컬러링은 진하게 채색하는 것입니다. 색연필은 특성상 심의 가루가 종이 면에 많이 밀착될수록 진한 톤이 만들어지는데 스트로크가 강할수록, 그리고 심이 무를수록 진한 타이트 컬러링을 쉽게 할 수 있습니다.

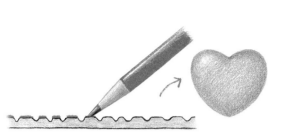

뭉툭한 심으로 각도를 눕혀 칠하면 심이 닿지 않는 종이의 패인 홈은 하얗게 남아서 흐리고 약한 색감으로 그려집니다.

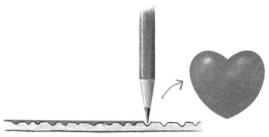

뾰족한 심으로 각도를 세워서 칠하면 종이의 패인 홈까지 채색되고 색깔의 농도가 진해져서 선명한 톤이 만들어집니다.

타이트 컬러링으로 나뭇잎을 그려 보세요.

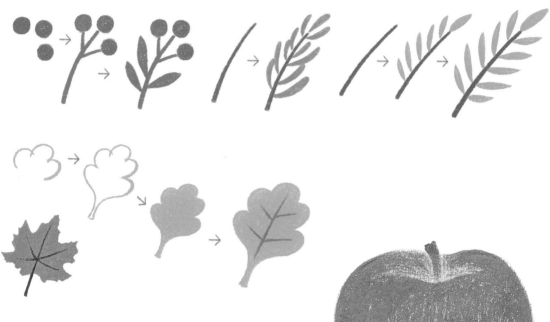

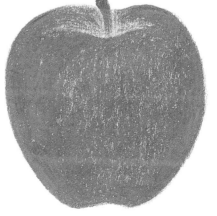

그림의 크기도 중요합니다. 그림의 크기가 커질수록 타이트 컬러링은 힘들어집니다. 나뭇잎은 위 그림과 비슷한 크기로 그리세요. 오른쪽 사과 그림처럼 세밀한 묘사와 정성이 필요한 그림은 손바닥만 한 크기로 그려야 합니다.

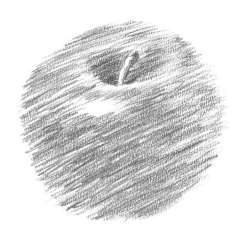

스트로크 연습2

타이트 컬러링과는 달리 의도적으로 색연필의 선 자국을 이용함으로써 손그림의 맛을 살리는 연습을 해 봅시다. 타이트 컬러링이 차분한 느낌이라면 스트로크 컬러링은 경쾌하며 개성 있는 그림입니다. 선이 가늘고 부드러우며 선과 선 사이의 간격이 넓을수록 밝은 톤이 되고, 선이 굵고 강하며 간격이 촘촘할수록 진하고 어두운 톤이 됩니다. 특히 크로스 해칭은 명암 표현과 채색을 할 때 가장 많이 사용하는 스트로크 방식입니다. 대표적인 세 가지 스트로크를 연습하세요.

❶ 스퀴글 Squiggle

일정한 패턴 없이 마구 낙서하듯 긋는 스트로크이며 매우 개성이 강한 그림을 그릴 수 있습니다. 일반적으로 직선보다는 구불거리는 용수철 모양의 곡선을 의미합니다.

❷ 페더링 Feathering

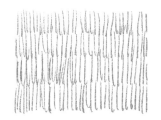

짧게 끊어지는 직선 스트로크를 서로 평평하게 연결시키는 방식입니다. 손가락을 위아래로 움직여 속도감 있게 스트로크하고 강약 조절로 많은 변화를 만들어 낼 수 있습니다.

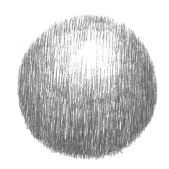

❸ 해칭 Hatching, 크로스 해칭 Cross Hatching

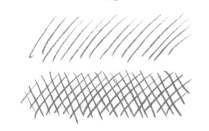

해칭은 패더링보다 조금 더 긴 스트로크로 일정한 방향과 간격을 유지하며 긋는 방식입니다. 크로스 해칭은 서로 엇갈리게 해서 마치 촘촘한 그물을 짜듯 스트로크합니다.

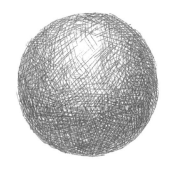

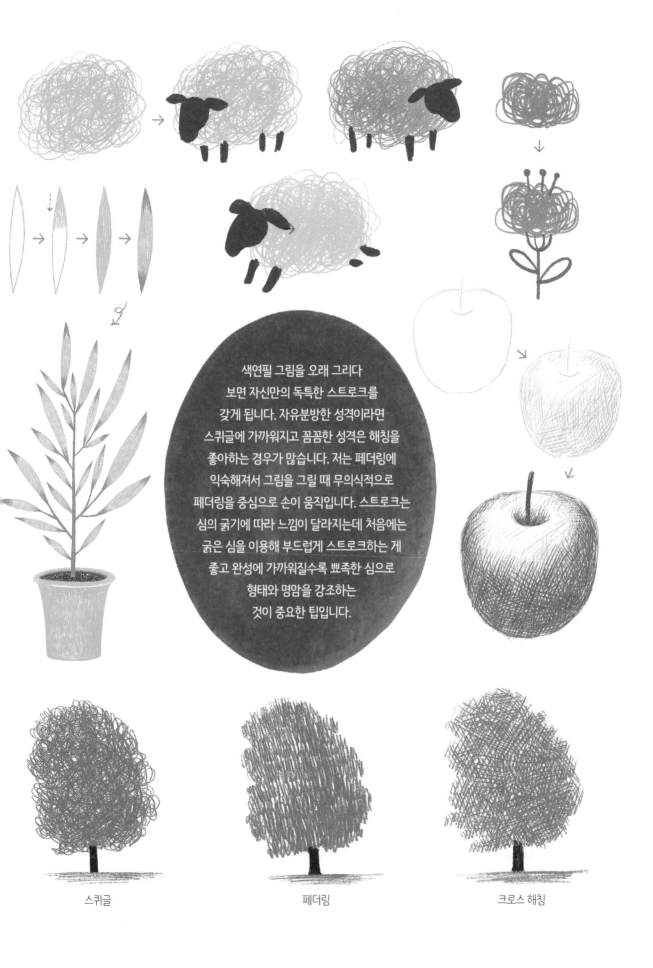

색연필 그림을 오래 그리다
보면 자신만의 독특한 스트로크를
갖게 됩니다. 자유분방한 성격이라면
스퀴글에 가까워지고 꼼꼼한 성격은 해칭을
좋아하는 경우가 많습니다. 저는 페더링에
익숙해져서 그림을 그릴 때 무의식적으로
페더링을 중심으로 손이 움직입니다. 스트로크는
심의 굵기에 따라 느낌이 달라지는데 처음에는
굵은 심을 이용해 부드럽게 스트로크하는 게
좋고 완성에 가까워질수록 뾰족한 심으로
형태와 명암을 강조하는
것이 중요한 팁입니다.

스퀴글

페더링

크로스 해칭

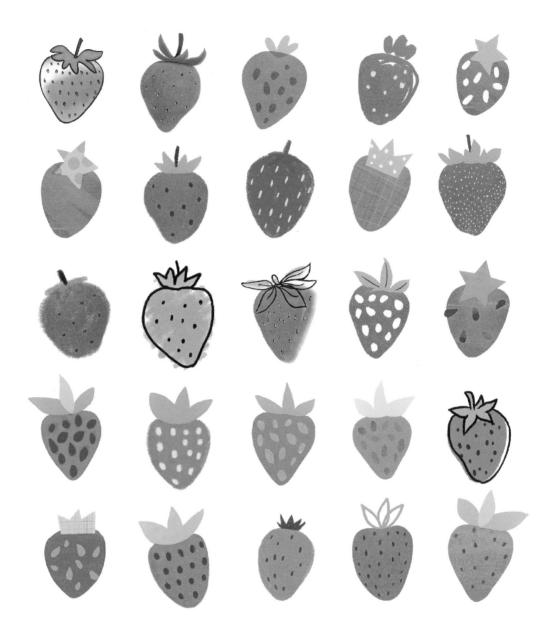

학교의 미술 시간에 선생님이 '오늘은 딸기를 그려 보자'라고 주제를 정해 주셨을 때 우리는 당황할 수 밖에 없습니다. 어떤 선생님도 그리는 방법을 먼저 가르쳐 주시지 않았으니까요. 저는 운좋게도 초등학교 5학년 때 담임 선생님이 몹시 꼼꼼하게 그림 그리는 요령을 가르쳐 주신 덕분에 나중에 자라 미술을 가르치는 교수가 되었습니다. 무엇을 그리든 결과보다는 과정이 중요하고, 그 과정은 어떻게 그리는지에 따라 결정됩니다.

어떻게 그릴까?

색연필의 재미있고 다양한 사용법에 대해 알아봅니다.
색연필은 매우 단순한 화구지만 사용하는 사람에 따라
독특한 개성을 연출할 수 있습니다. 어린이와 초보자는
영어를 처음 배울 때 알파벳을 익히는 마음으로,
그림을 꾸준히 그린 사람은 새로운 영감을 얻는 기회로
삼아 최선을 다해 꾸준히 연습하기 바랍니다.
참고로 보기 그림 가운데 일부는 더욱 선명한 이미지를
얻기 위해 디지털 드로잉으로 그렸고 색 보정을 했기에
여러분의 색연필 색상과는 차이가 있습니다.

점으로 그리기

작은 점을 찍어서 그리는 그림을 '점묘화'라고 합니다. 선을 쓰지 않으므로 선긋기가 필요 없지만 시간과 인내심이 필요한 그림입니다. 단단한 심보다는 발색이 좋은 무른 심이 그리기 유리하며 점의 밀도가 빡빡할수록 색감이 살아납니다. 색깔을 섞어 재미있는 색감을 만들어 보고 선 그림에서는 느낄 수 없는 독특함을 느껴 보세요.

나무를 그려 보세요. 점으로 그러데이션을 만드는 연습입니다.

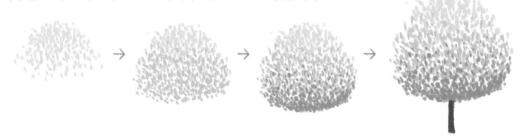

딸기를 점묘로 완성해 보세요. 가장자리 윤곽선부터 점을 찍어서 그린 다음, 천천히 안쪽을 메꿔 가는 순서로 그립니다.

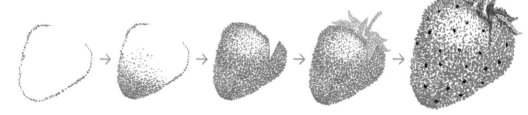

점묘화는 점을 찍어서 그리는 것이 일반적이지만 작은 동그라미를 그려서 완성하기도 합니다. 특히 손의 소근육이 약한 어린이는 금세 피로를 느끼기 때문에 작은 동그라미를 사용해서 그리는 것이좋습니다.

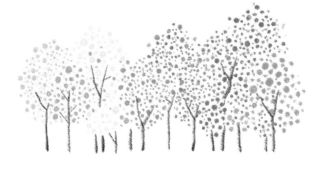

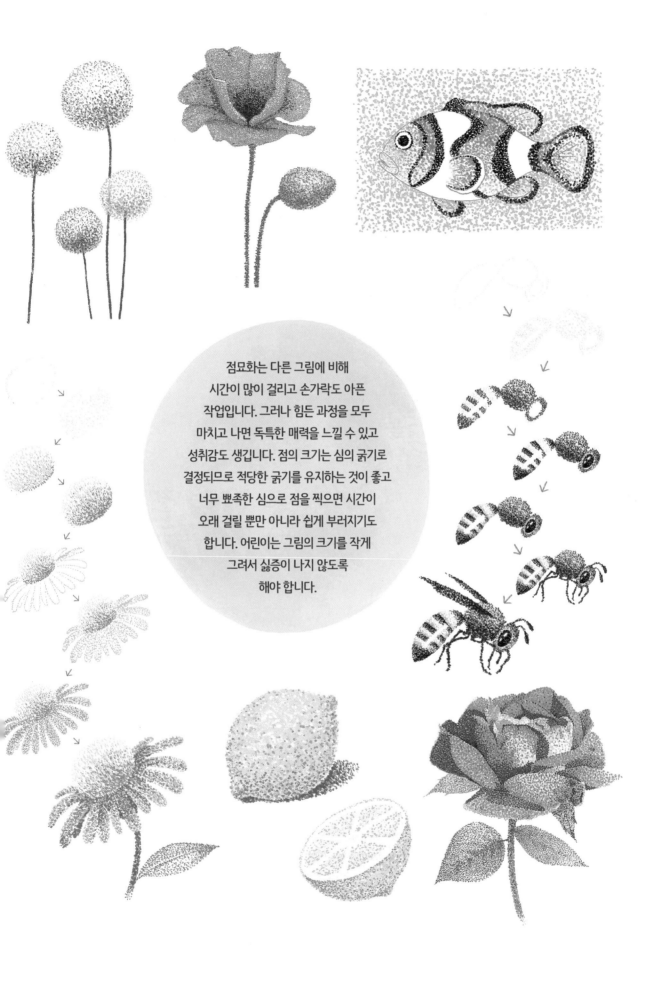

점묘화는 다른 그림에 비해
시간이 많이 걸리고 손가락도 아픈
작업입니다. 그러나 힘든 과정을 모두
마치고 나면 독특한 매력을 느낄 수 있고
성취감도 생깁니다. 점의 크기는 심의 굵기로
결정되므로 적당한 굵기를 유지하는 것이 좋고
너무 뾰족한 심으로 점을 찍으면 시간이
오래 걸릴 뿐만 아니라 쉽게 부러지기도
합니다. 어린이는 그림의 크기를 작게
그려서 싫증이 나지 않도록
해야 합니다.

선으로 그리기

색깔을 칠하지 않고 순수한 선긋기만으로 색연필 그림을 그려 보세요. 색연필은 선 그림에 가장 좋은 화구이며 특히 작고 깜찍한 그림을 그릴 때 효과적입니다. 색연필 드로잉을 평생 취미로 이어 가고 싶은 사람들은 선 그림 연습을 꾸준하게 함으로써 색연필의 특성과 형태 감각을 체득할 수 있습니다.

동그라미로 시작해서 구름 일러스트를 그려 보세요. 동그라미가 찌그러지더라도 개의치 말고 계속 이어서 그리세요. 동그라미 안쪽의 무늬는 아주 가는 선으로 그려 보세요.

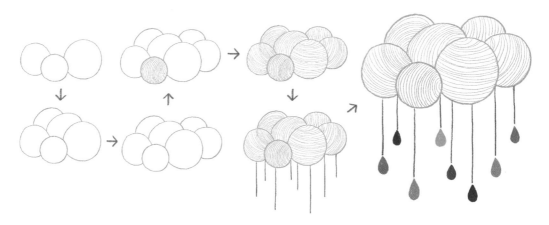

부엉이를 그려 보세요. 처음에는 아주 작게 그려 보고 자신감이 생기면 조금씩 크기를 키워 보세요. 색깔이나 무늬를 다르게 그려 보는 것도 재미있습니다.

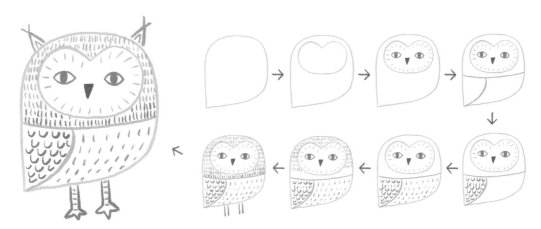

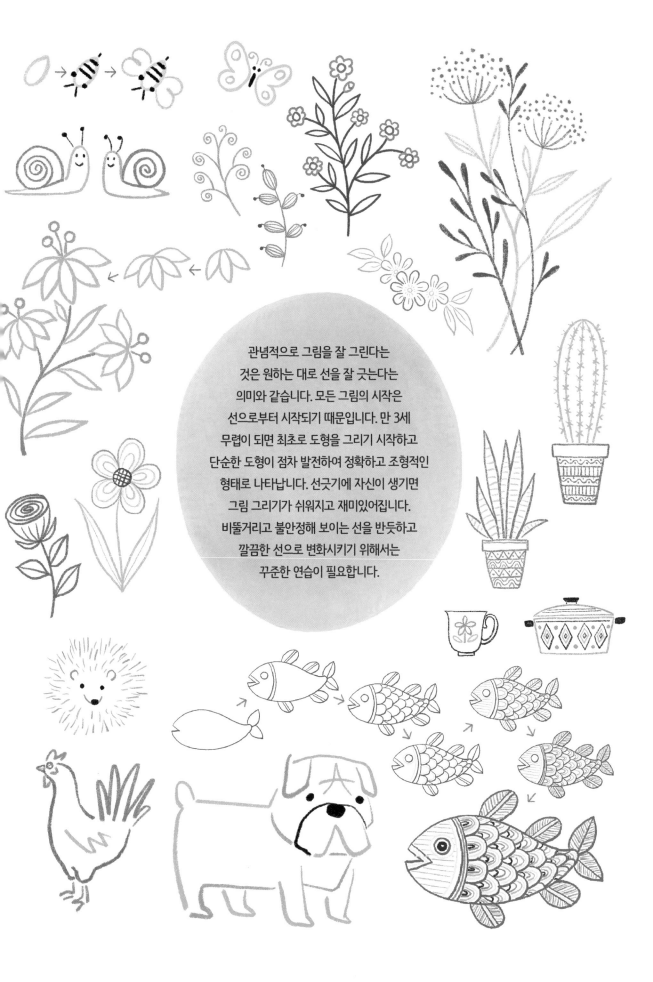

관념적으로 그림을 잘 그린다는
것은 원하는 대로 선을 잘 긋는다는
의미와 같습니다. 모든 그림의 시작은
선으로부터 시작되기 때문입니다. 만 3세
무렵이 되면 최초로 도형을 그리기 시작하고
단순한 도형이 점차 발전하여 정확하고 조형적인
형태로 나타납니다. 선긋기에 자신이 생기면
그림 그리기가 쉬워지고 재미있어집니다.
비뚤거리고 불안정해 보이는 선을 반듯하고
깔끔한 선으로 변화시키기 위해서는
꾸준한 연습이 필요합니다.

선 그림의 가장 좋은 소재 가운데 하나가 작은 물건들입니다. 똑같이 그린다는 생각보다 느낌이 가는 대로 편안하게 선을 그었을 때 더욱 멋진 결과를 얻을 수 있습니다.

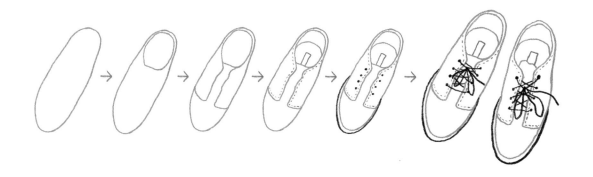

집 안에 있는 물건들을 잘 관찰하면서 선 그림을 그려 보세요. 잘 보지 않으면 잘 그릴 수 없습니다.

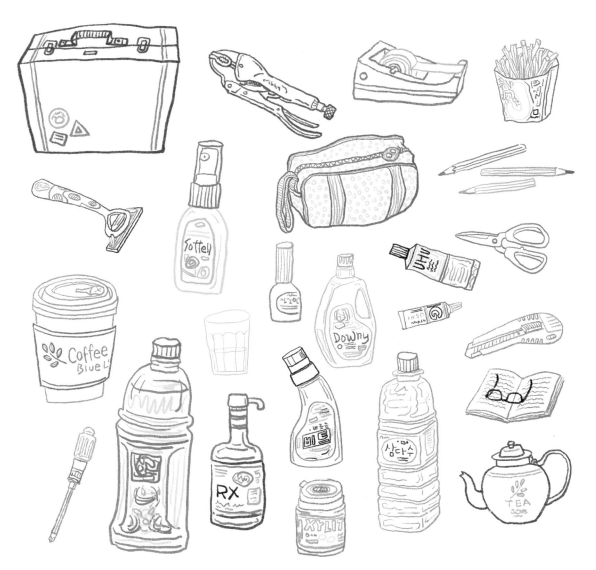

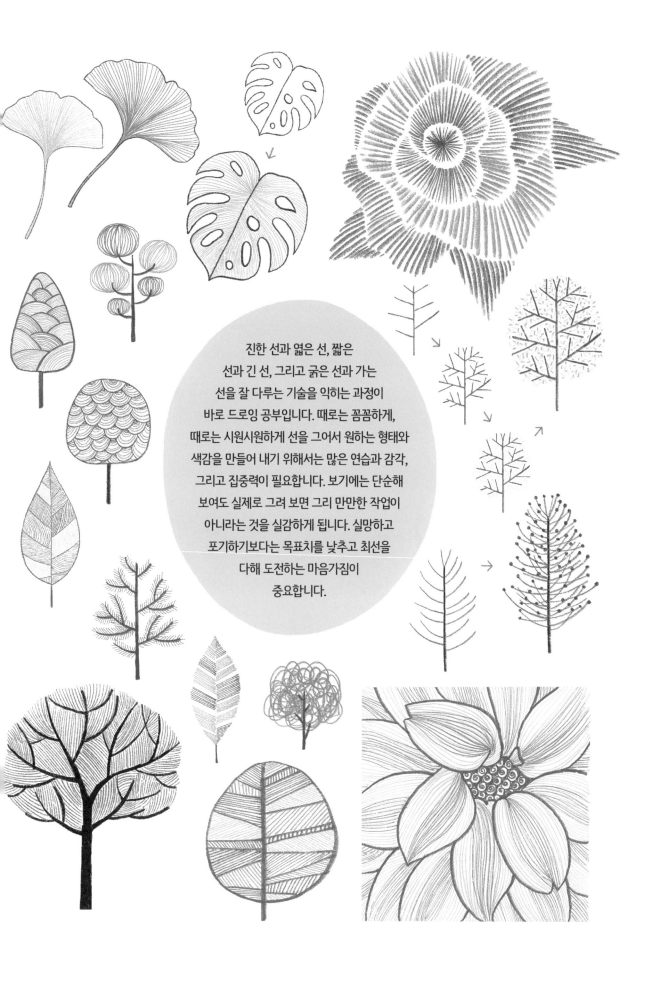

진한 선과 얇은 선, 짧은
선과 긴 선, 그리고 굵은 선과 가는
선을 잘 다루는 기술을 익히는 과정이
바로 드로잉 공부입니다. 때로는 꼼꼼하게,
때로는 시원시원하게 선을 그어서 원하는 형태와
색감을 만들어 내기 위해서는 많은 연습과 감각,
그리고 집중력이 필요합니다. 보기에는 단순해
보여도 실제로 그려 보면 그리 만만한 작업이
아니라는 것을 실감하게 됩니다. 실망하고
포기하기보다는 목표치를 낮추고 최선을
다해 도전하는 마음가짐이
중요합니다.

면으로 그리기

윤곽선 없이 오직 색깔만으로 형태를 나타내는 면 그리기를 연습합니다. 형태가 복잡하면 면으로 표현하기가 어려우므로 주로 단순한 형태와 색깔로 그리게 됩니다. 명암 표현이 없고 형태가 단순한 만큼 어린이가 재미있게 그릴 수 있으며 색감을 익히기에도 좋은 연습입니다.

선인장 화분을 그려 보세요. 깔끔한 일러스트의 느낌으로 군더더기 없이 그리세요.

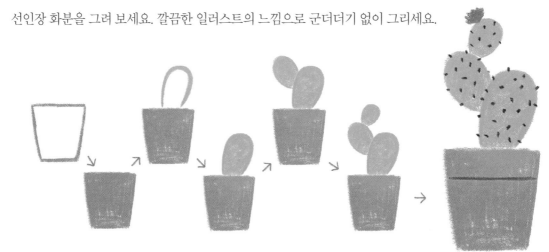

사자를 그려 보세요. 얼굴부터 시작해서 갈기와 몸통을 차례로 그려 나가는 방식입니다.

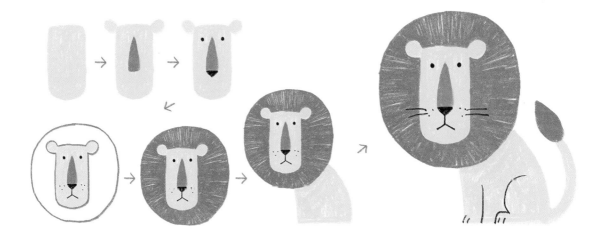

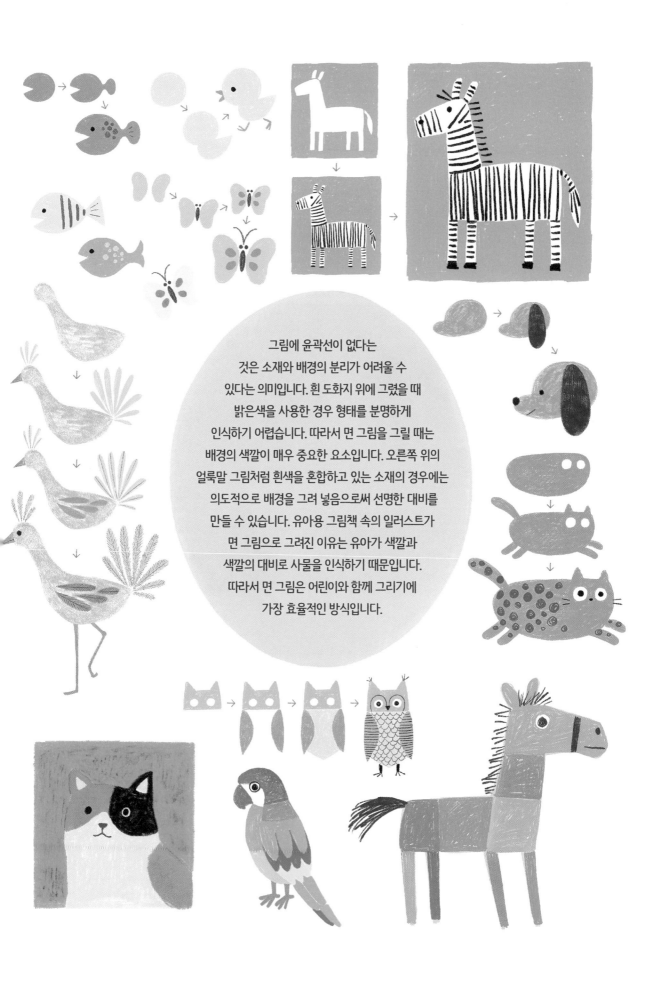

그림에 윤곽선이 없다는
것은 소재와 배경의 분리가 어려울 수
있다는 의미입니다. 흰 도화지 위에 그렸을 때
밝은색을 사용한 경우 형태를 분명하게
인식하기 어렵습니다. 따라서 면 그림을 그릴 때는
배경의 색깔이 매우 중요한 요소입니다. 오른쪽 위의
얼룩말 그림처럼 흰색을 혼합하고 있는 소재의 경우에는
의도적으로 배경을 그려 넣음으로써 선명한 대비를
만들 수 있습니다. 유아용 그림책 속의 일러스트가
면 그림으로 그려진 이유는 유아가 색깔과
색깔의 대비로 사물을 인식하기 때문입니다.
따라서 면 그림은 어린이와 함께 그리기에
가장 효율적인 방식입니다.

파스텔 톤으로 그리기

가장 부드러운 스트로크를 연습합니다. 화장을 할 때 얇게 펴 바르듯 색연필을 눕혀 부드럽게 문지르면 마치 파스텔처럼 고운 입자로 컬러링할 수 있습니다. 힘 조절이 가장 중요하며 종이의 결에 따라 다양한 효과도 나타낼 수 있습니다. 스트로크를 마친 다음, 손가락이나 티슈, 면봉 등으로 문지르면 더욱 부드럽게 색깔을 퍼뜨리고 종이 면에 밀착시킬 수 있습니다.

아기 쥐를 그려 보세요. 마무리 검은색까지 포함해 모두 여섯 가지 색깔을 사용했습니다.

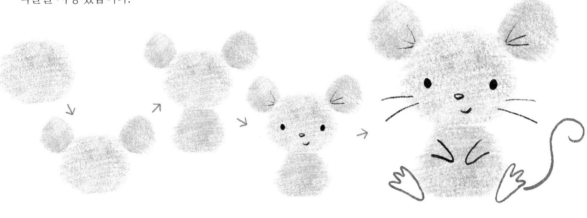

여우를 그려 보세요. 얼굴을 그릴 때 주둥이 부분을 남기는 게 포인트입니다. 몸통은 얼굴보다 약간 진하게 그리고 꼬리의 그러데이션을 자연스럽게 표현하세요.

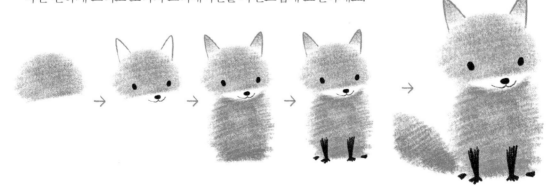

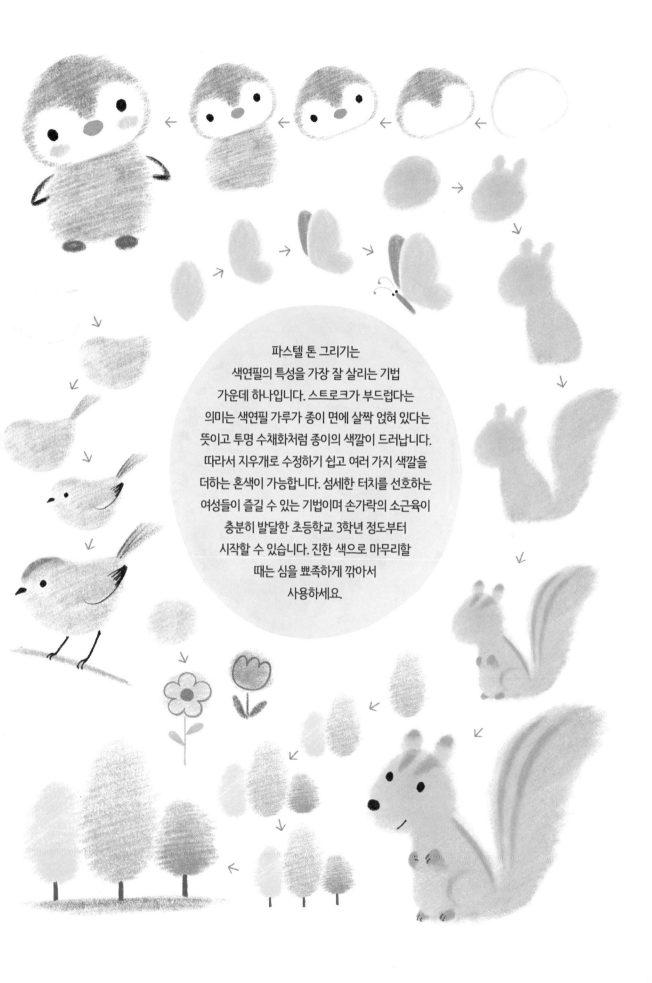

파스텔 톤 그리기는
색연필의 특성을 가장 잘 살리는 기법
가운데 하나입니다. 스트로크가 부드럽다는
의미는 색연필 가루가 종이 면에 살짝 얹혀 있다는
뜻이고 투명 수채화처럼 종이의 색깔이 드러납니다.
따라서 지우개로 수정하기 쉽고 여러 가지 색깔을
더하는 혼색이 가능합니다. 섬세한 터치를 선호하는
여성들이 즐길 수 있는 기법이며 손가락의 소근육이
충분히 발달한 초등학교 3학년 정도부터
시작할 수 있습니다. 진한 색으로 마무리할
때는 심을 뾰족하게 깎아서
사용하세요.

파스텔 톤 스트로크의 여러 가지 다른 표현을 연습해 보겠습니다. 색연필의 기본 스트로크 가운데 파스텔 톤 스트로크는 가장 섬세하고 풍부한 색감을 표현할 수 있으며 색연필의 특성이 잘 드러나는 그림을 그릴 수 있게 해 줍니다. 프리즈마컬러 색연필과 같이 심이 무른 제품은 다른 제품에 비해 색감이 좀 더 진하게 표현되므로 더욱 섬세한 터치가 필요합니다.

곰을 그려 보세요. 네모로 밑칠하고 검은색(펜을 사용해도 좋아요)으로 짧게 끊는 스트로크를 사용하세요.

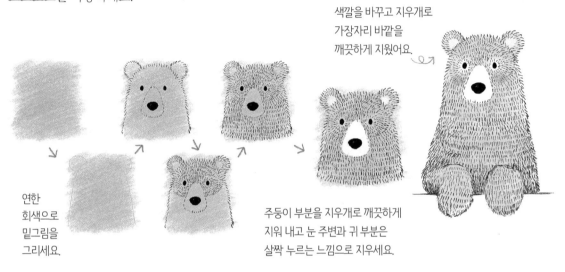

색깔을 바꾸고 지우개로 가장자리 바깥을 깨끗하게 지웠어요.

연한 회색으로 밑그림을 그리세요.

주둥이 부분을 지우개로 깨끗하게 지워 내고 눈 주변과 귀 부분은 살짝 누르는 느낌으로 지우세요.

토끼를 그려 보세요. 지우개를 사선으로 잘라 쓰면 작은 면적을 지울 때 편리합니다. 이 그림은 연한 회색과 보라색을 사용했습니다.

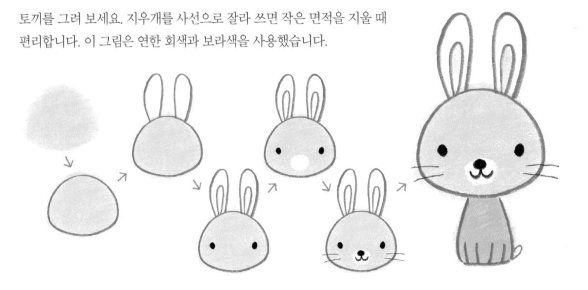

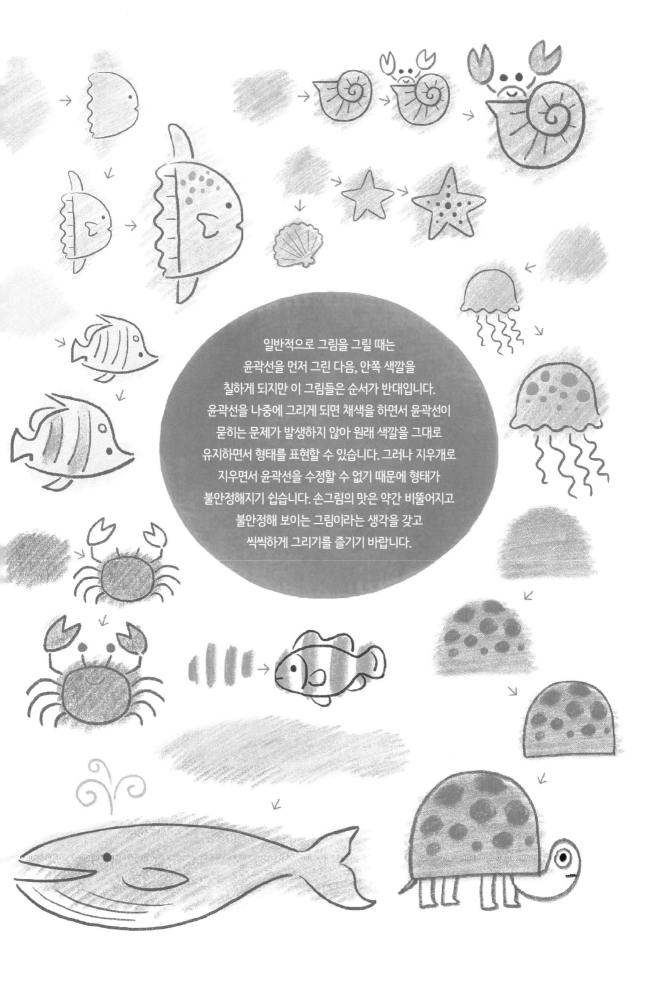

일반적으로 그림을 그릴 때는
윤곽선을 먼저 그린 다음, 안쪽 색깔을
칠하게 되지만 이 그림들은 순서가 반대입니다.
윤곽선을 나중에 그리게 되면 채색을 하면서 윤곽선이
묻히는 문제가 발생하지 않아 원래 색깔을 그대로
유지하면서 형태를 표현할 수 있습니다. 그러나 지우개로
지우면서 윤곽선을 수정할 수 없기 때문에 형태가
불안정해지기 쉽습니다. 손그림의 맛은 약간 비뚤어지고
불안정해 보이는 그림이라는 생각을 갖고
씩씩하게 그리기를 즐기기 바랍니다.

밑칠
연습

밑칠은 원하는 색깔을 칠하기 전에 전체 면에 엷은 채색을 하는 기법입니다. 앞에서 연습한 파스텔 톤으로 부드럽게 스트로크를 하지 않으면 위에 다른 색깔을 올릴 때 혼색이 되거나 정상적인 채색이 어렵습니다. 오른쪽 고양이 그림에서 왼쪽 그림은 오른쪽 그림을 그리기 위해 밑칠해 둔 것입니다. 밑칠의 목적은 더욱 재미있는 색감과 질감을 얻기 위해서입니다.

연한 노란색 밑칠로 시작해서 산세베리아 화분을 채색하는 과정입니다. 노란색 밑칠은 그림 전체를 따뜻한 분위기로 만들어 줍니다.

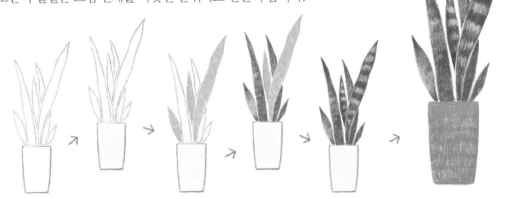

하늘색 밑칠로 시작해서 다양한 색깔을 레이어하는 과정입니다. 여러 색깔이 혼재되어 있는 대상을 그릴 때는 밑칠 색을 신중하게 선택해야 합니다.

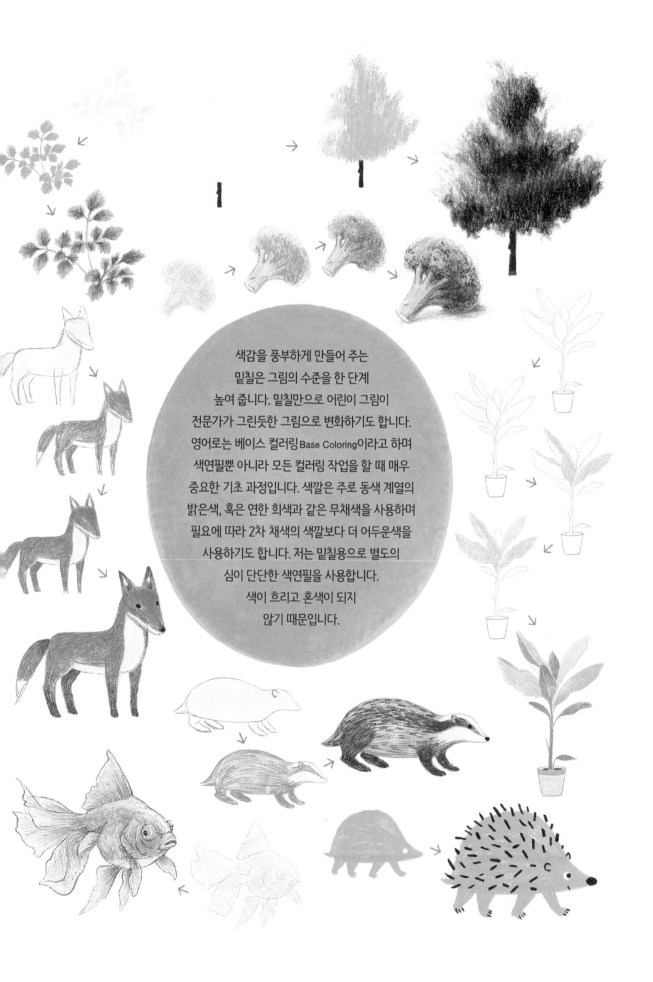

색감을 풍부하게 만들어 주는
밑칠은 그림의 수준을 한 단계
높여 줍니다. 밑칠만으로 어린이 그림이
전문가가 그린듯한 그림으로 변화하기도 합니다.
영어로는 베이스 컬러링Base Coloring이라고 하며
색연필뿐 아니라 모든 컬러링 작업을 할 때 매우
중요한 기초 과정입니다. 색깔은 주로 동색 계열의
밝은색, 혹은 연한 회색과 같은 무채색을 사용하며
필요에 따라 2차 채색의 색깔보다 더 어두운색을
사용하기도 합니다. 저는 밑칠용으로 별도의
심이 단단한 색연필을 사용합니다.
색이 흐리고 혼색이 되지
않기 때문입니다.

흔히 '스케치'라고도 하는 밑그림은 불안정한 형태를 안정시켜 주고 정확한 표현을 하기 위한 안전장치입니다. 색연필 드로잉에서는 일반 연필이나 샤프펜슬, 혹은 밝은색의 색연필을 엷게 사용해 색칠할 때 혼색이 되어 눈에 거슬리지 않도록 해야 합니다. 스케치는 모든 드로잉의 기초인만큼 오랜 시간 동안 많은 연습을 해야 원하는 형태를 표현할 수 있습니다. 스케치는 〈김충원 미술 수업〉 시리즈의 다른 책을 함께 참고해 탄탄한 기초를 다지기 바랍니다. 이 책에서는 스케치의 과정은 생략하고 단순한 밑그림 정도로 소개합니다.

네모로 시작해서 곰을 스케치하는 과정입니다.

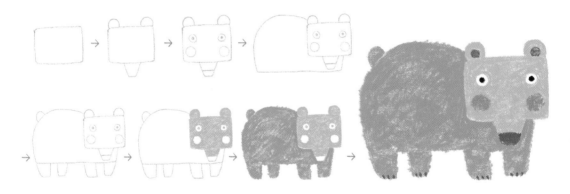

동그라미로 시작해서 코알라를 그려 보세요.

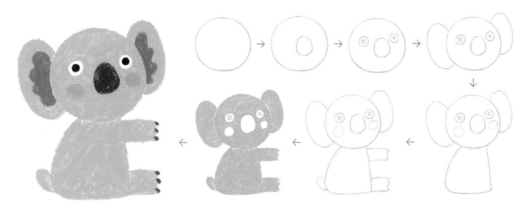

여자아이와 남자아이를 그리기 위한 밑그림 스케치 과정입니다.

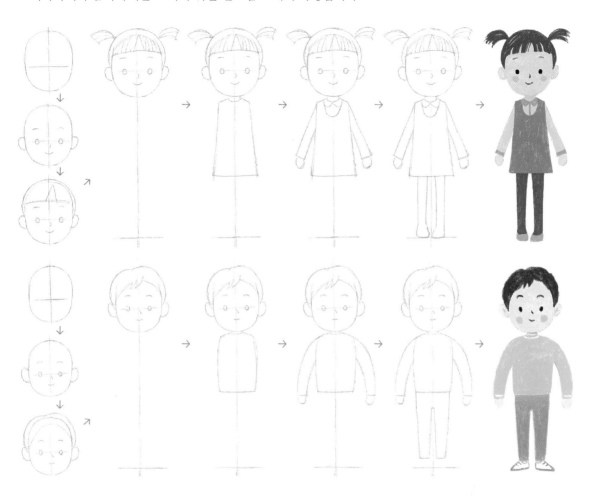

선인장 화분의 스케치와 채색 과정입니다. 같은 그림을 반복해서 그려 보세요.

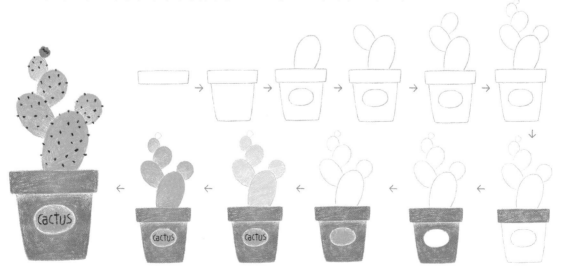

하나의 밑그림을 기본으로 다양한 캐릭터를 그려 보는 연습입니다. 기본 형태의 원은 조금 찌그러져도 상관없습니다.

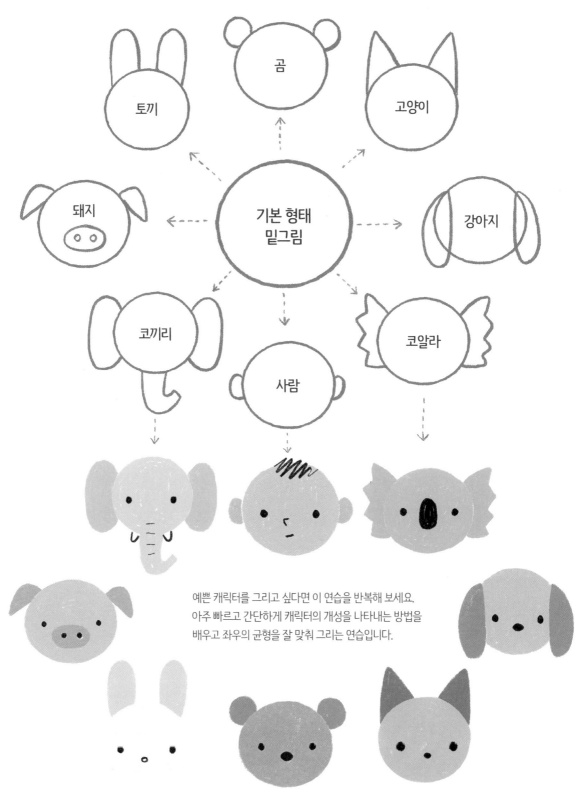

예쁜 캐릭터를 그리고 싶다면 이 연습을 반복해 보세요. 아주 빠르고 간단하게 캐릭터의 개성을 나타내는 방법을 배우고 좌우의 균형을 잘 맞춰 그리는 연습입니다.

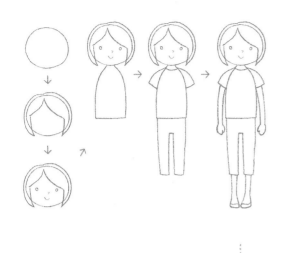

가장 그리기 까다로운 사람 그리기를 연습합니다. 사람을 정확하게 그리고 싶다면 정확한 밑그림이 필수입니다. 얼굴을 먼저 그린 다음, 몸을 연결시켜 그리는 방식을 연습합니다. 얼굴의 윤곽선을 그릴 때 머리 전체를 그린 다음 머리 선보다 약간 크게 머리카락 윤곽선을 그리세요. 얼굴 부분을 완성한 다음, 몸의 크기를 결정하고 팔과 다리의 길이를 균형에 맞게 스케치하세요. 정면을 기준으로 조금씩 각도를 바꿔서 똑바로 선 자세를 스케치하는 연습입니다. 다소 까다로운 스케치지만 연습을 하면서 그리는 순서와 균형을 익히기 바랍니다.

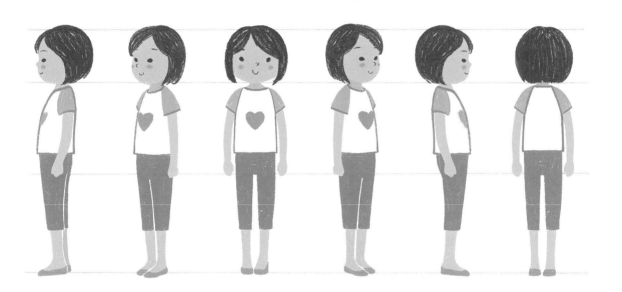

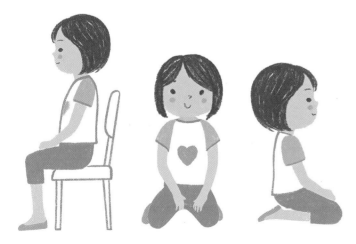

세 가지 앉은 자세를 위 그림과 같은 방식으로 연습해 보세요. 정확하게 스케치하기 위해서는 손의 기능보다 정확한 판단력이 더욱 중요합니다. 그림을 그리는 과정은 눈과 손, 그리고 논리적인 판단력, 이 세 가지를 개발시키는 과정이라고 할 수 있습니다. 다소 어색해 보이더라도 반복해서 연습해 보세요.

그려서 오려 붙이기

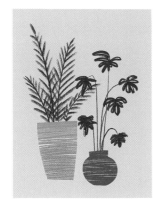

제가 가장 좋아하는 색칠 놀이입니다. 여러 가지 색깔을 칠하고 난 뒤 원하는 모양대로 잘라서 스티커를 만들어 보세요. 세계적인 동화 작가 가운데 이 방식으로 그림을 그리는 분들이 많습니다.

스트로크 자국이 선명하게 색칠하세요.

종이 반대 면에 밑그림을 그리고

가위나 커터로 오려 내어 다른 종이나 색종이에 붙이세요.

나비 모양은 반으로 접어서 오리세요.

스퀴글 스트로크도 재미있어요.

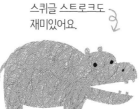

무늬는 따로 만들어 붙이세요.

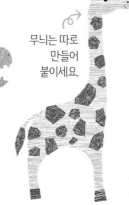

여러 가지 색깔과 무늬로 멋진 작품을 만들어 보세요.

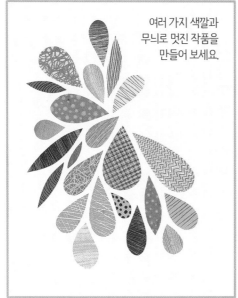

바탕색 색종이는 그림의 톤과 잘 어울리는 색깔로 선택하세요.

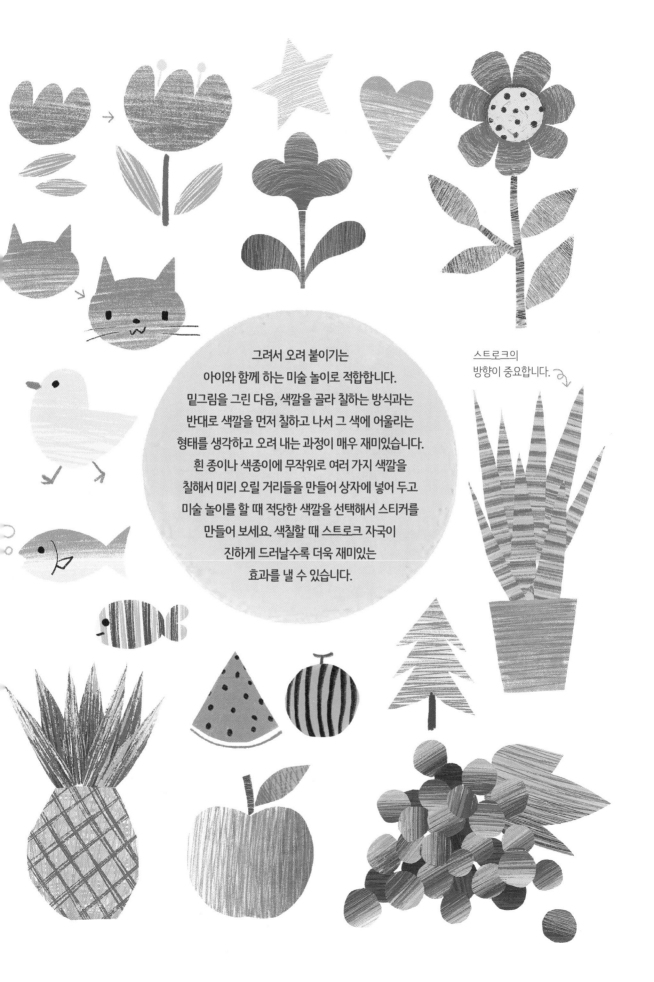

그래서 오려 붙이기는
아이와 함께 하는 미술 놀이로 적합합니다.
밑그림을 그린 다음, 색깔을 골라 칠하는 방식과는
반대로 색깔을 먼저 칠하고 나서 그 색에 어울리는
형태를 생각하고 오려 내는 과정이 매우 재미있습니다.
흰 종이나 색종이에 무작위로 여러 가지 색깔을
칠해서 미리 오릴 거리들을 만들어 상자에 넣어 두고
미술 놀이를 할 때 적당한 색깔을 선택해서 스티커를
만들어 보세요. 색칠할 때 스트로크 자국이
진하게 드러날수록 더욱 재미있는
효과를 낼 수 있습니다.

스트로크의
방향이 중요합니다.

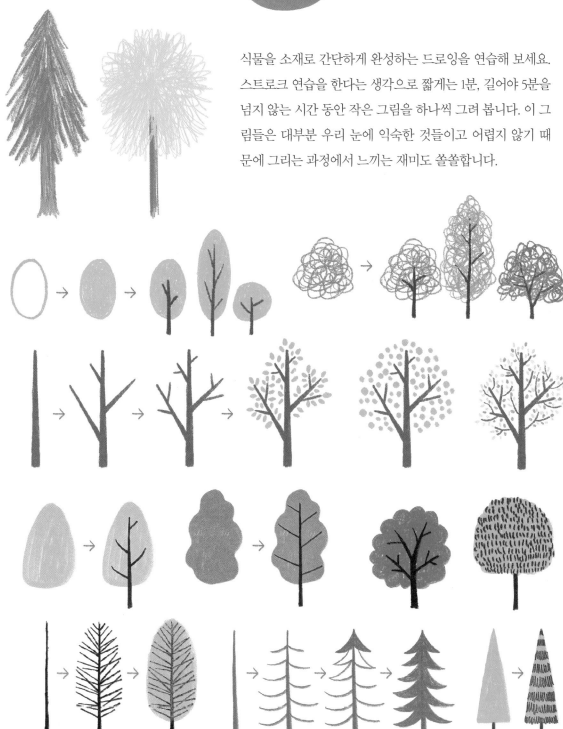

간단하게 그리기

식물을 소재로 간단하게 완성하는 드로잉을 연습해 보세요. 스트로크 연습을 한다는 생각으로 짧게는 1분, 길어야 5분을 넘지 않는 시간 동안 작은 그림을 하나씩 그려 봅니다. 이 그림들은 대부분 우리 눈에 익숙한 것들이고 어렵지 않기 때문에 그리는 과정에서 느끼는 재미도 쏠쏠합니다.

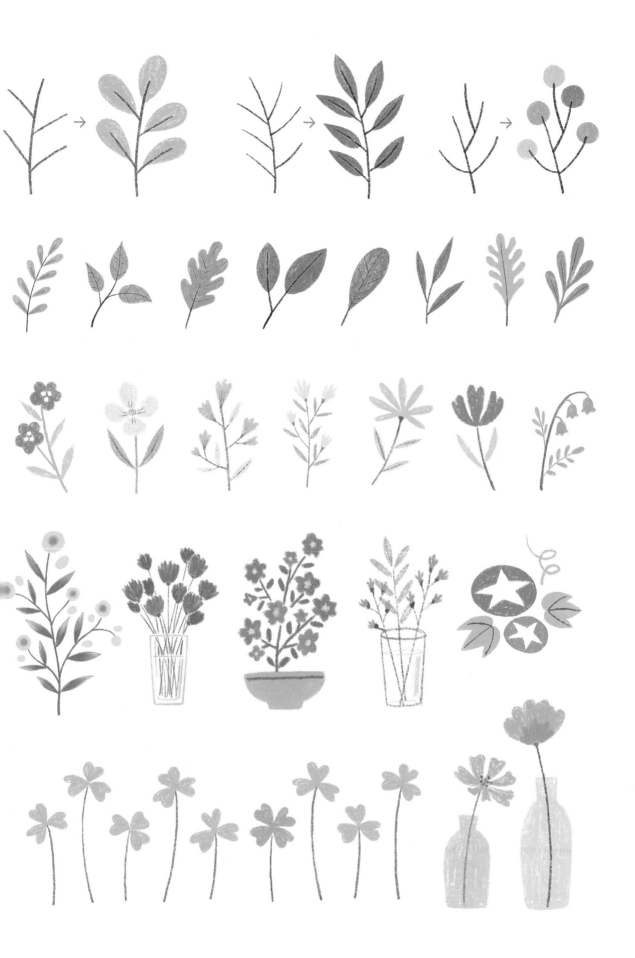

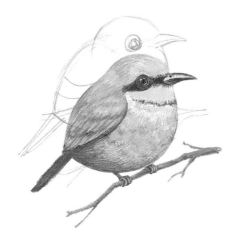

꼼꼼하게 그리기

연필로 연하게 밑그림을 그리고 밑칠한 다음, 2차 채색과 3차 채색으로 이어지는 세밀화를 연습합니다. 아주 조금씩 색깔을 입혀 간다는 느낌으로 시종일관 부드러운 스트로크를 유지하다가 마무리 단계에서 심을 날카롭게 갈아서 포인트가 되는 부분을 강조합니다. 그림을 잘 그리고 싶다는 뜻은 실물과 닮게 그리고 싶다는 의미이며 그것을 가능하게 만드는 능력은 세심함과 꾸준함입니다. 색연필심을 날카롭게 갈고 하나하나의 스트로크에 정성을 들여 집중하면 언젠가 자신도 깜짝 놀랄만한 그림을 그리고 있다는 것을 발견하게 됩니다.

산토끼를 그려 보세요. 밝은 회색으로 부드럽게 밑칠한 다음, 점점 진한 갈색으로 진행하세요. 동물을 그릴 때 스트로크의 방향은 언제나 털이 난 방향입니다.

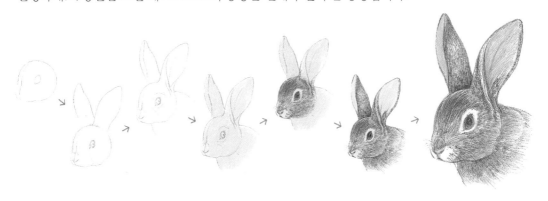

새를 그려 보세요. 연한 복숭아색으로 밑칠하고 검은색으로 마무리하는 과정입니다.

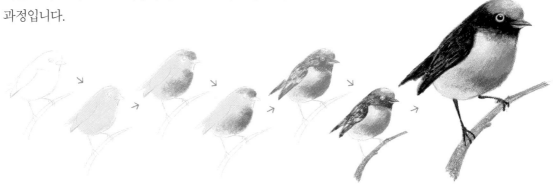

여름 나무 한 그루를 그려 보세요. 나무 드로잉은 드로잉의 소재 가운데 가장 재미있고 드로잉 실력을 빨리 성장시켜 줍니다. 이 책을 보고 서너 번 드로잉을 연습해 본 다음, 나무 사진을 찾아 같은 방식으로 그려 보세요. 어느 정도 자신감을 갖게 되면 집 근처에 서 있는 실물을 직접 관찰하면서 그리는 경험을 해 보세요. 누군가에게 나무 드로잉은 평생의 취미가 될 수도 있습니다.

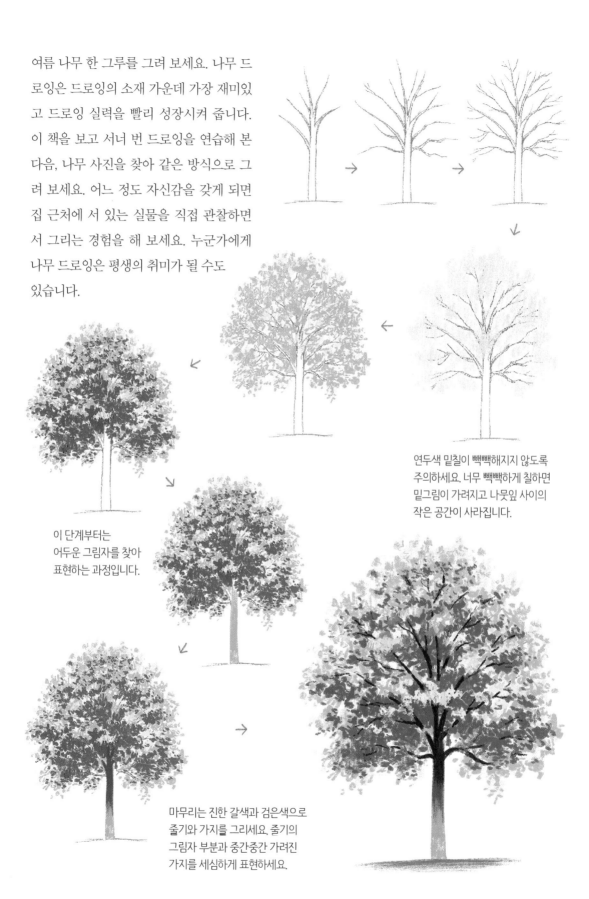

연두색 밑칠이 빽빽해지지 않도록 주의하세요. 너무 빽빽하게 칠하면 밑그림이 가려지고 나뭇잎 사이의 작은 공간이 사라집니다.

이 단계부터는 어두운 그림자를 찾아 표현하는 과정입니다.

마무리는 진한 갈색과 검은색으로 줄기와 가지를 그리세요. 줄기의 그림자 부분과 중간중간 가려진 가지를 세심하게 표현하세요.

프리 스트로크 연습

앞에서 몇 가지 기본적인 스트로크를 소개했지만 모든 스트로크 연습은 결국 자신만의 고유한 스트로크를 개발하는 과정입니다. 프리 스트로크는 말 그대로 편하고 자유로운 스트로크로써 마치 사인을 할 때 나오는 무의식적인 선긋기와 같습니다. 개인에 따라 직선적인 해칭 스트로크에 가까울 수도 있고 곡선적인 스퀴글에 가까울 수도 있습니다. 물고기와 곤충을 소재로 여러분의 프리 스트로크를 연습해 보세요.

물고기를 그려 보세요. 프리 드로잉은 언제나 가장자리 윤곽선부터 그리기 시작하는 것이 편합니다.

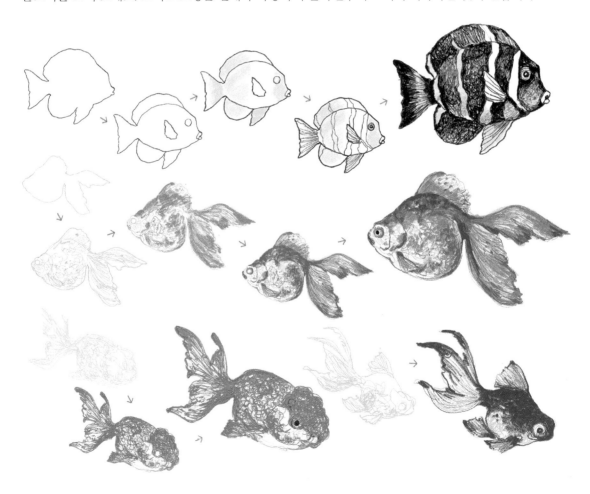

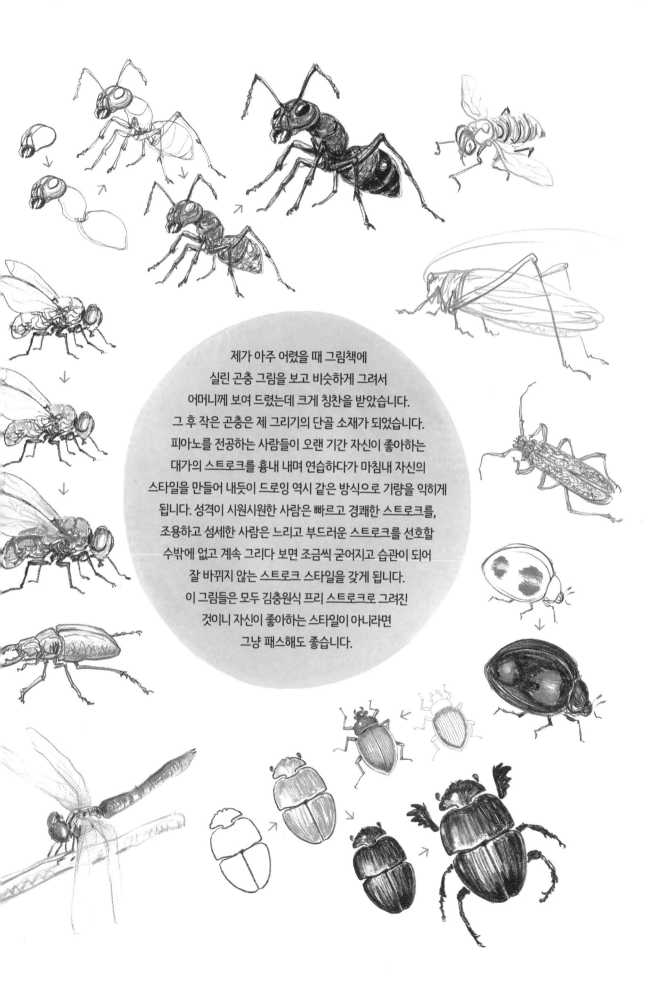

제가 아주 어렸을 때 그림책에
실린 곤충 그림을 보고 비슷하게 그려서
어머니께 보여 드렸는데 크게 칭찬을 받았습니다.
그 후 작은 곤충은 제 그리기의 단골 소재가 되었습니다.
피아노를 전공하는 사람들이 오랜 기간 자신이 좋아하는
대가의 스트로크를 흉내 내며 연습하다가 마침내 자신의
스타일을 만들어 내듯이 드로잉 역시 같은 방식으로 기량을 익히게
됩니다. 성격이 시원시원한 사람은 빠르고 경쾌한 스트로크를,
조용하고 섬세한 사람은 느리고 부드러운 스트로크를 선호할
수밖에 없고 계속 그리다 보면 조금씩 굳어지고 습관이 되어
잘 바뀌지 않는 스트로크 스타일을 갖게 됩니다.
이 그림들은 모두 김충원식 프리 스트로크로 그려진
것이니 자신이 좋아하는 스타일이 아니라면
그냥 패스해도 좋습니다.

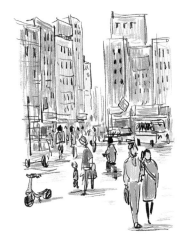

펜으로 밑그림을 그리고 색연필로 채색하는 방식은 가장 고전적인 드로잉 기법 가운데 하나입니다. 기본 요령은 펜 선이 가려지거나 뭉개지지 않도록 색연필을 부드럽게 사용하는 것입니다. 저는 여행 스케치를 할 때 주로 이 방식을 사용하는데 왼쪽 그림처럼 검은색 부분은 미리 펜으로 칠하고 선명하고 밝은색을 많이 사용합니다.

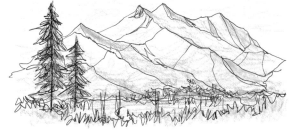

색연필로 흐리게 채색을 먼저 한 다음, 검은색 펜으로 윤곽선을 그리면 더욱 선명한 윤곽선을 나타낼 수 있습니다.

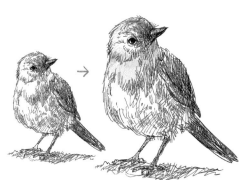

펜 선을 살리기 위해 부분 채색으로
마무리하기도 합니다.

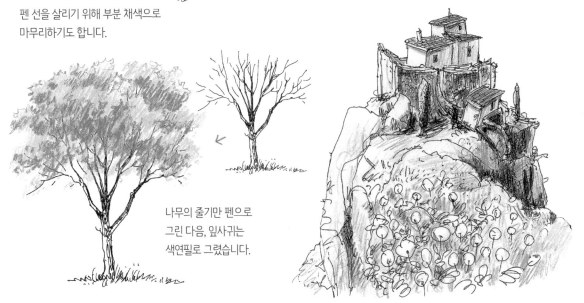

나무의 줄기만 펜으로
그린 다음, 잎사귀는
색연필로 그렸습니다.

가루 내어
문지르기

앞에서 연습한 파스텔 톤 그리기가 스트로크를 부드럽게 하거나 선을 문질러 톤을 가라앉히는 기법이었다면 이번에는 실제 파스텔처럼 색연필심을 샌드 페이퍼나 커터 날을 사용하여 곱게 갈아 가루로 만든 다음, 종이 위에 얹고 손가락이나 티슈로 문질러 색감을 얻어 내는 기법을 연습합니다. 색연필심의 성분과 종이의 재질에 따라 결과에 큰 차이가 있으므로 실제로 테스트해 보면서 그림을 그려 보세요.

 →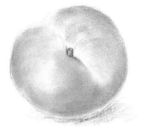

윤곽선을 그린 다음, 노란색 가루를 묻혀 문지릅니다.

분홍색 가루를 손가락 끝에 묻혀 노란색과 자연스럽게 섞이도록 문지르고 가장자리로 갈수록 진한 그러데이션을 만듭니다.

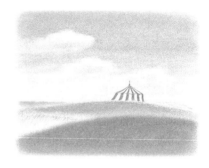

가장자리 부분은 지우개로 부드럽게 지워 깔끔하게 마무리하세요.

면봉이나 찰필을 사용하면 더욱 세밀하게 표현할 수 있습니다.

↓

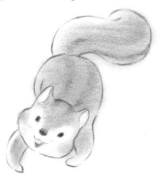

가루를 문질러 배경을 완성한 다음, 초록색과 지우개를 사용하여 나무가 있는 간단한 풍경을 그려 보세요.

→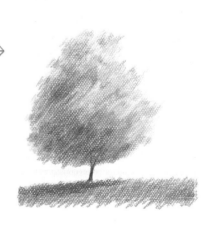

색종이에 그리기

색종이는 이미 바탕색이 곱게 칠해진 종이입니다. 색연필은 선이 가늘어서 바탕색을 칠하기가 매우 어려운데 색종이를 사용하면 아주 쉽게 바탕, 즉 배경 처리를 할 수 있습니다. 표현하려는 이미지에 따라 같은 색 계열의 색종이를 선택하거나 왼쪽 그림처럼 반대색을 사용해서 강렬한 느낌을 주기도 합니다.

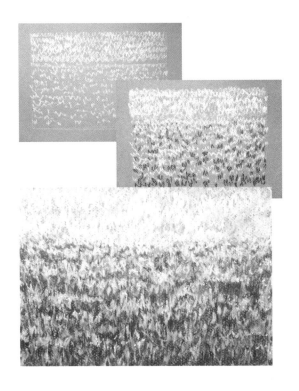

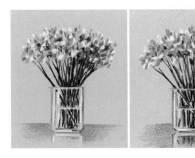

위 그림은 같은 그림을 다른 색깔의 색종이에 그려 본 것입니다. 왼쪽 그림은 크라프트지를, 아래 그림은 베이지색 켄트지를 사용했습니다. 색종이를 선택할 때는 표면이 매끄러운 종이보다 약간 거친 느낌이 좋습니다. 표면이 거칠고 단단할수록 색연필의 불투명도가 높아져서 색감이 선명해집니다.

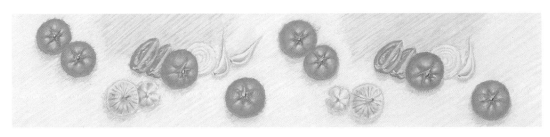

사진처럼 그리기

마치 사진으로 착각할 만큼 실물과 비슷하게 그리는 기법을 '정밀 묘사'라고 하며 실제로 정밀화를 그리기 좋아하는 사람들이 가장 선호하는 화구가 바로 색연필입니다. 부지런히 심을 깎아서 오랜 시간 인내심을 갖고 그려야 하는 그림입니다. 예술 대학교의 기초 과정에서 정밀 묘사가 중요하게 다뤄지는 이유는 관찰의 중요성을 깨우치기 위해서입니다. 자세히 들여다보는 관찰의 기술이 묘사를 위한 손 기술보다 중요합니다.

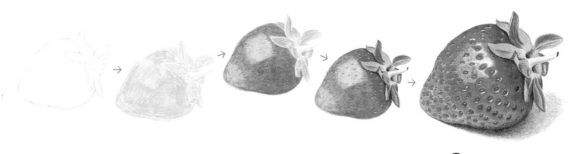

그림을 완성하기까지 소요되는 시간은 대체로 두세 시간 정도입니다. 인터넷을 검색해 보면 동영상 자료가 많이 있으니 작가마다 다른 작품 제작 과정을 보고 익히기 바랍니다.

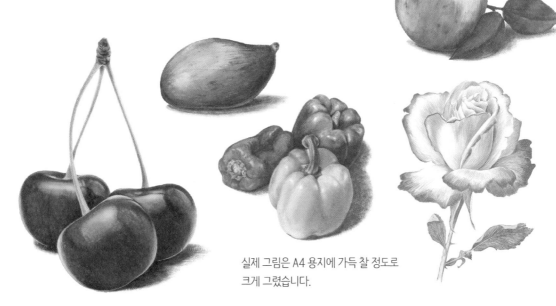

실제 그림은 A4 용지에 가득 찰 정도로 크게 그렸습니다.

이 책에 소개된 내용은 색연필 그리기의 대표적인 기법과 표현 방식입니다. 수채 색연필이나 콩테 색연필, 그리고 파스텔 색연필과 같은 도구나 더욱 다양한 표현 방법에 대해 알아보고 자신만의 개성이 넘치는 색연필 드로잉을 발전시켜 나가기를 바랍니다. 앞에서 연습했던 내용을 네 가지로 압축하여 정리해 보았습니다.

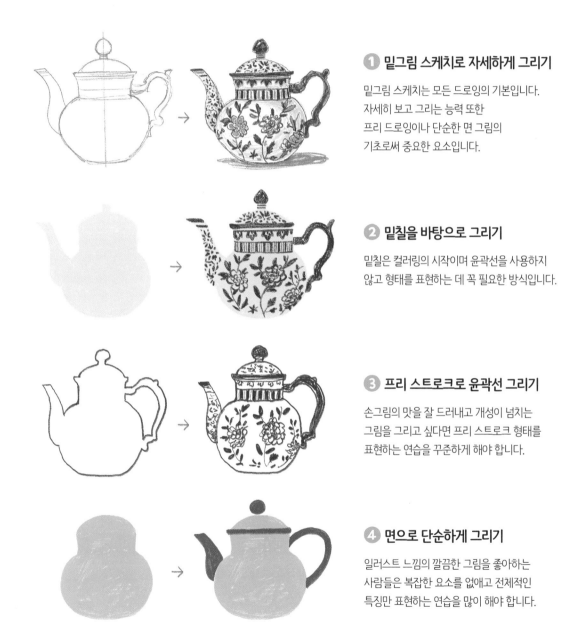

❶ 밑그림 스케치로 자세하게 그리기

밑그림 스케치는 모든 드로잉의 기본입니다.
자세히 보고 그리는 능력 또한
프리 드로잉이나 단순한 면 그림의
기초로써 중요한 요소입니다.

❷ 밑칠을 바탕으로 그리기

밑칠은 컬러링의 시작이며 윤곽선을 사용하지
않고 형태를 표현하는 데 꼭 필요한 방식입니다.

❸ 프리 스트로크로 윤곽선 그리기

손그림의 맛을 잘 드러내고 개성이 넘치는
그림을 그리고 싶다면 프리 스트로크 형태를
표현하는 연습을 꾸준하게 해야 합니다.

❹ 면으로 단순하게 그리기

일러스트 느낌의 깔끔한 그림을 좋아하는
사람들은 복잡한 요소를 없애고 전체적인
특징만 표현하는 연습을 많이 해야 합니다.

Chapter 3

무엇을 그릴까?

지금까지 연습했던 기초와 기본 기법을 토대로 3장에서는
다양한 소재와 그리는 순서에 대해 알아보겠습니다.
기법은 왼쪽 페이지에 정리해 놓은 네 가지 방식을 벗어나지 않습니다.
이 책의 보기 그림은 대부분 반듯하고 안정감 있게 그려졌지만
실제로 여러분이 그림을 그리다 보면 형태가 일그러지고 불안정해 보이는
그림이 그려집니다. 저 또한 마찬가지입니다. 다만 많은 습작들 가운데
가장 안정적인 그림을 골라 형태를 다듬고 디지털로 색깔을 보정하여
보기 그림으로 실었을 따름입니다. 따라서 여러분의 그림이 보기 그림과
조금 다르게 그려지거나 일그러진다고 해서 실망할 이유가 없습니다.
오히려 순수한 손그림의 매력으로 이해하고 의도적으로 보기 그림보다
더욱 개성 있고 재미있는 표현을 시도해 보기 바랍니다.

얼굴
그리기

간단한 도형으로 시작해서 얼굴 면을 밑칠한 다음, 눈코입과 머리카락을 얹어 그리는 전형적인 초등학생의 얼굴 그림이지만 조금씩 다른 개성을 표현하다 보면 무척 재미있는 그림이 됩니다. 몇 번 연습해보고 가족과 친구들의 얼굴을 같은 방식으로 그려 보세요. 오른쪽 페이지는 프리 스트로크를 사용한 선 그림입니다. 밑그림 없이 느낌이 가는 대로 쓱쓱 그려야 재미있는 그림이 됩니다.

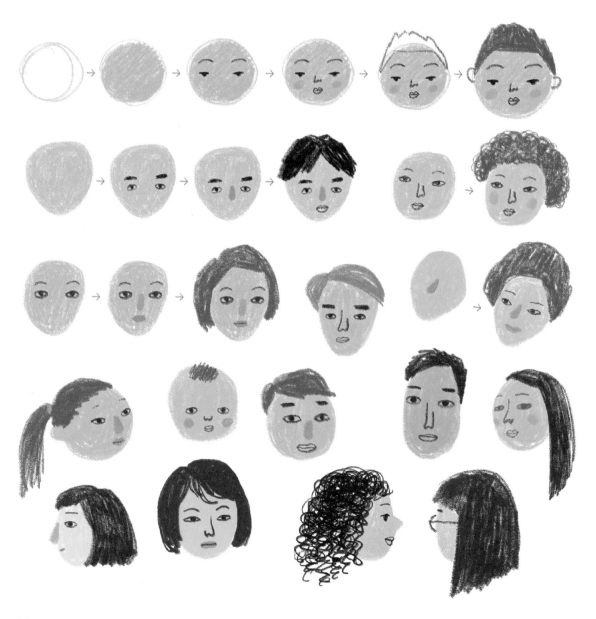

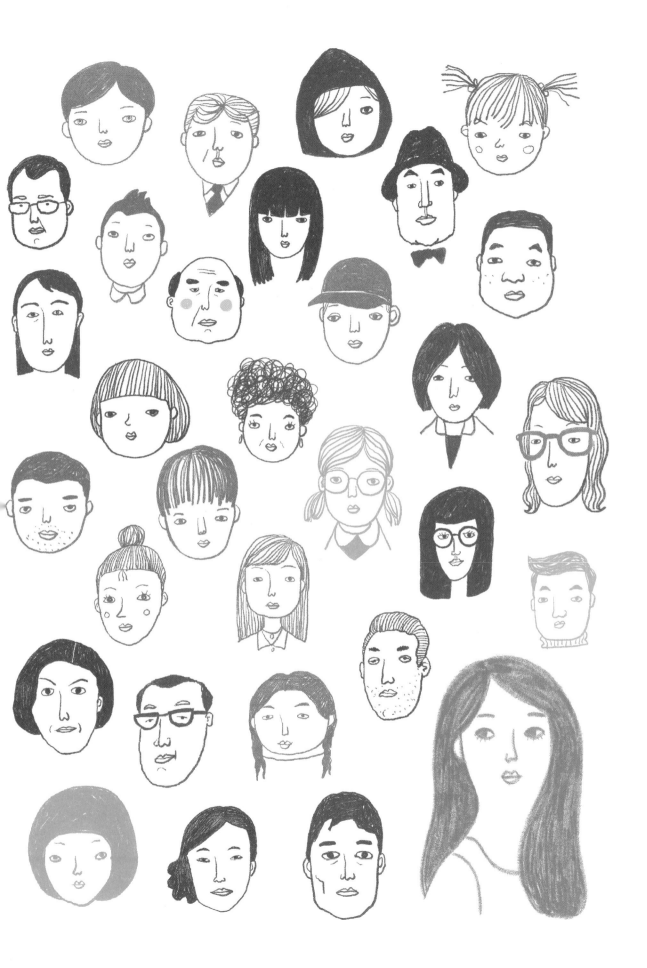

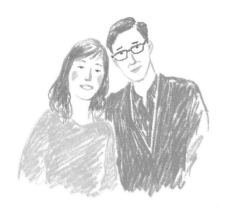

인물 스케치

인물 스케치는 가장 어려운 소재입니다. 비례나 형태가 조금만 어색해도 잘못 그렸다는 생각이 앞서기 때문입니다. 초보자들은 무의식적으로 머리를 크게, 팔다리는 짧게 그리는 경향이 있고 얼굴만 자세하게 그리고 싶어 합니다. 전체적인 색감과 균형을 중심으로 연습해 보세요. 아래 그림은 길거리의 인물들을 핸드폰 으로 찍은 다음, 사진을 보고 그렸습니다. 그림을 자세히 살펴보 고 인물 스케치를 연습해 보세요.

귀여운 캐릭터를 색연필로 그려 보세요. 앞에서 연습했던 얼굴 그리기와 동일한 방식으로
머리 부분을 완성한 다음, 몸통을 덧붙여 간단하게 그려 보세요.

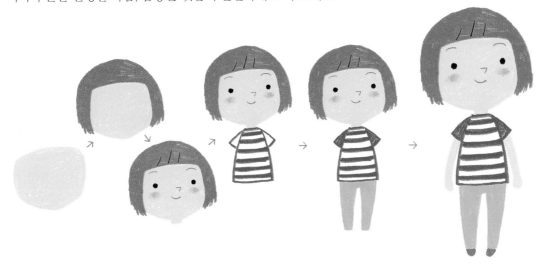

검은색 펜으로 윤곽선을 그린 다음, 부드러운 스트로크로 채색해 보세요. 오른쪽 두 아이의 그림은
여러 가지 색깔로 윤곽선을 그린 것입니다.

색연필의 특성을 잘 살려 동물 캐릭터를 그려 보세요. 가장 오른쪽 그림은
동화 속 캐릭터를 색연필로 그려 본 것입니다.

동물 그리기

윤곽선이 없는 면 그리기 방식으로 간단하게 동물 그리기를 연습합니다. 그리기를 시작하기 전에 미리 사용할 색연필을 고르고 색이 서로 잘 어울리는지 생각해 봅니다. 보기 그림은 밑그림 선이 진하게 그려졌지만 수정하기 쉽도록 얇은 선으로 시작하는 것이 좋습니다.

진한 노란색으로 기린을 그려 보세요.

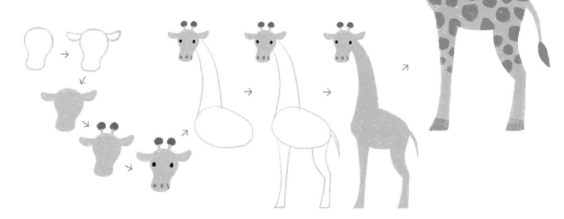

아기 코끼리를 그려 보세요.

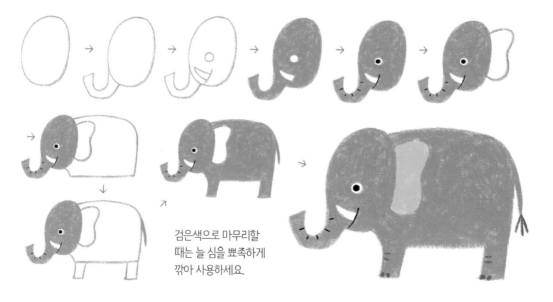

검은색으로 마무리할 때는 늘 심을 뾰족하게 깎아 사용하세요.

사자를 그려 보세요.

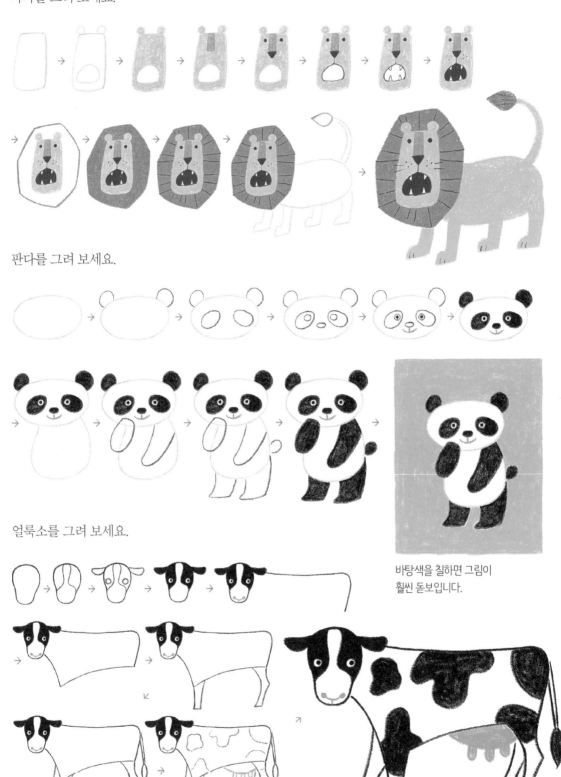

판다를 그려 보세요.

바탕색을 칠하면 그림이
훨씬 돋보입니다.

얼룩소를 그려 보세요.

고양이를 그려 보세요.

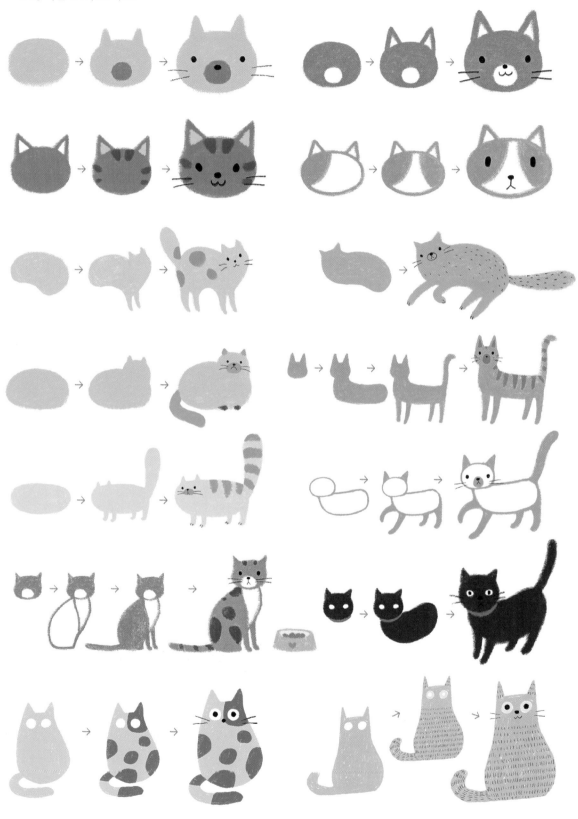

강아지를 그려 보세요.

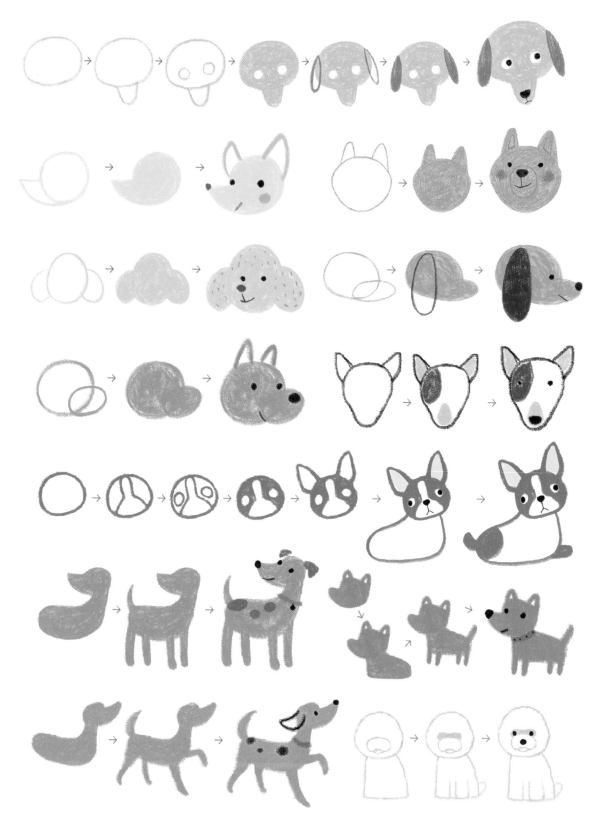

열대어와 바닷속 동물을 그려 보세요.

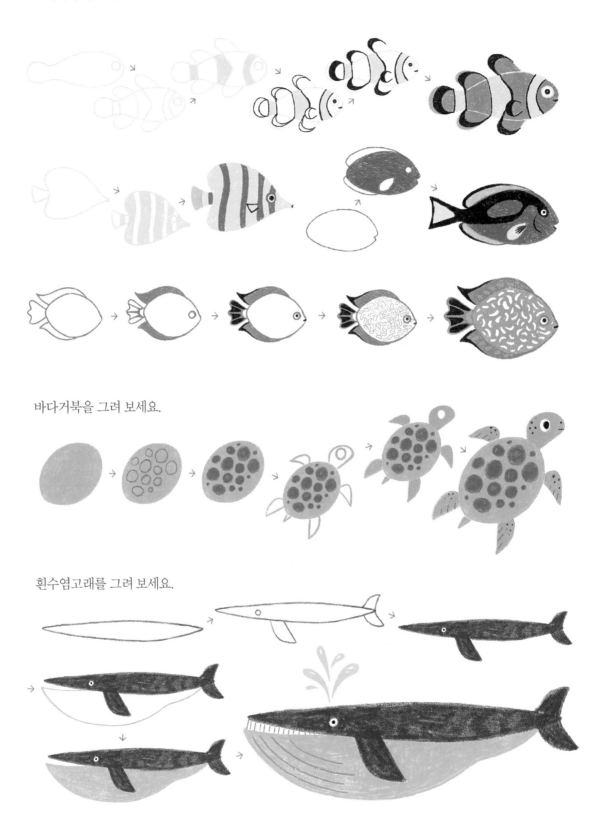

바다거북을 그려 보세요.

흰수염고래를 그려 보세요.

돌고래를 그려 보세요.

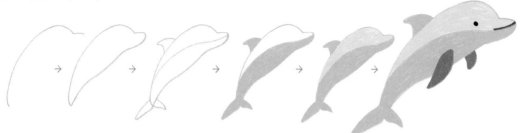

상어를 그려 보세요.

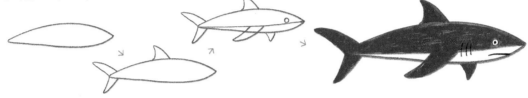

소라와 조개를 그려 보세요.

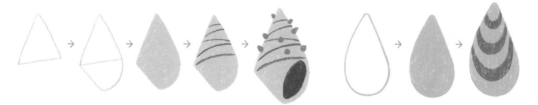

불가사리를 그려 보세요.

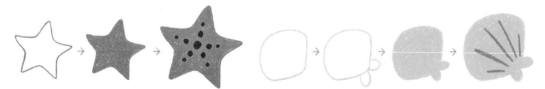

게를 그려 보세요.

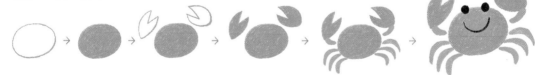

문어를 그려 보세요.

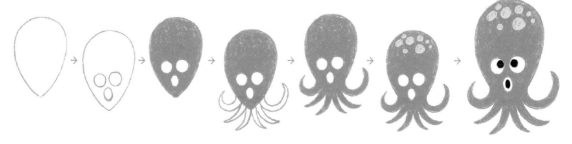

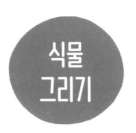

식물 그리기

아주 간단한 잎사귀부터 화려한 부케까지 다양한 식물을 그려 봅니다.

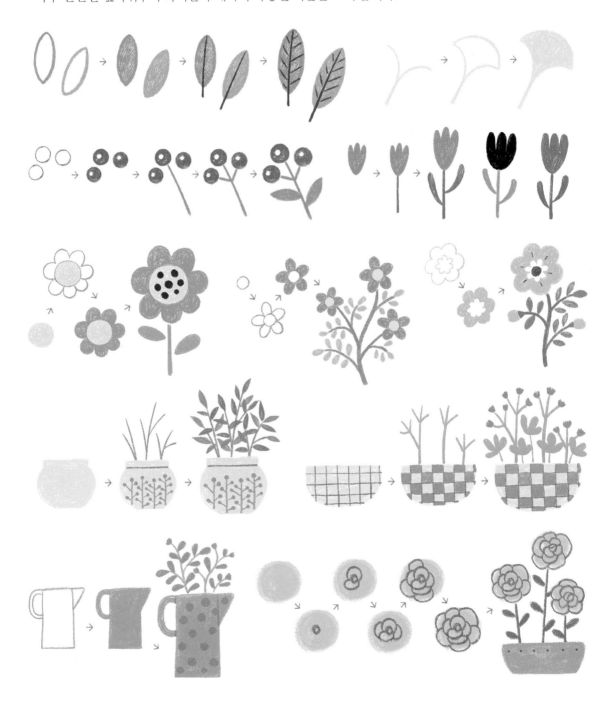

과일을 간단하게 그려 보세요.

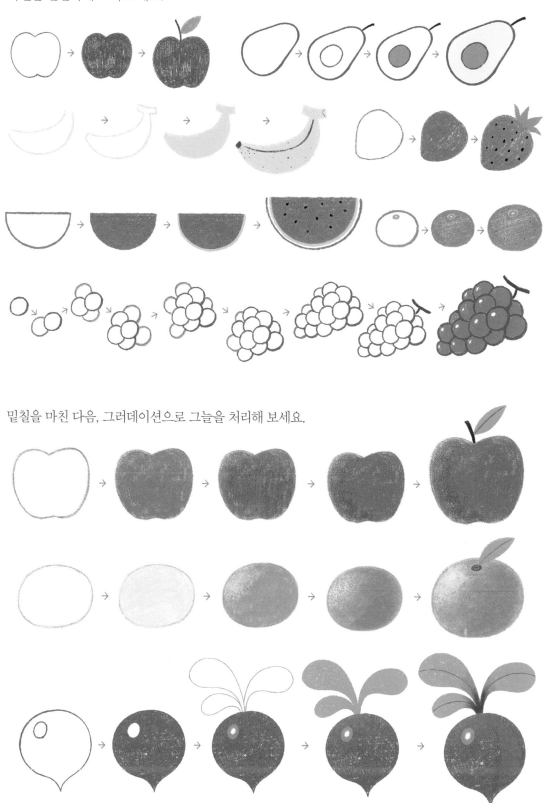

밑칠을 마친 다음, 그러데이션으로 그늘을 처리해 보세요.

카네이션을 그려 보세요.

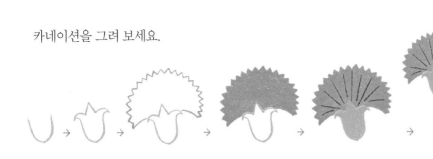

튤립을 그려 보세요.

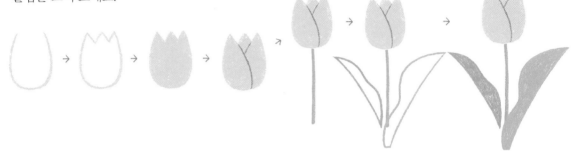

장미를 그려 보세요.

해바라기를 그려 보세요.

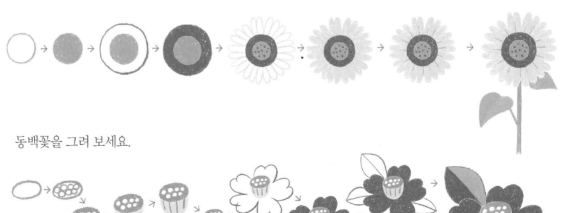

동백꽃을 그려 보세요.

나무를 그려 보세요.

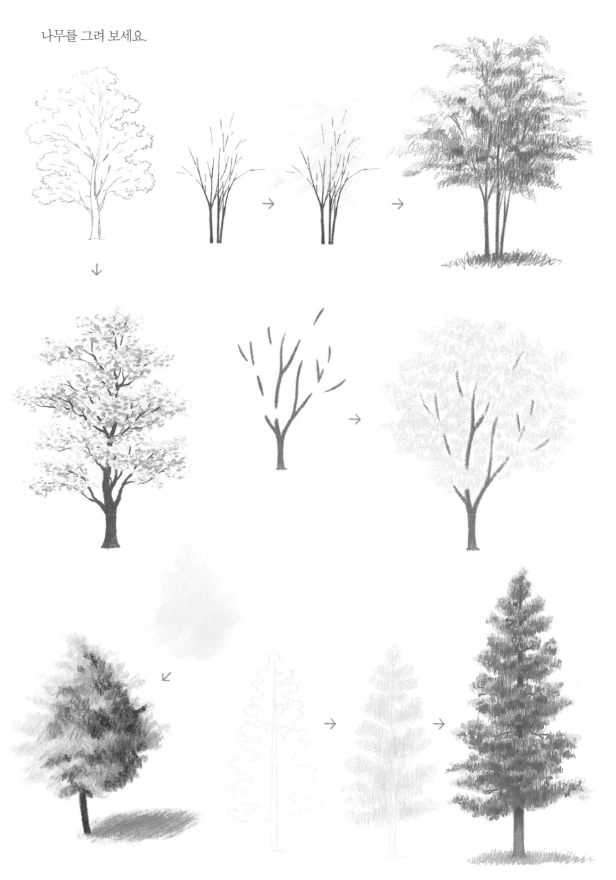

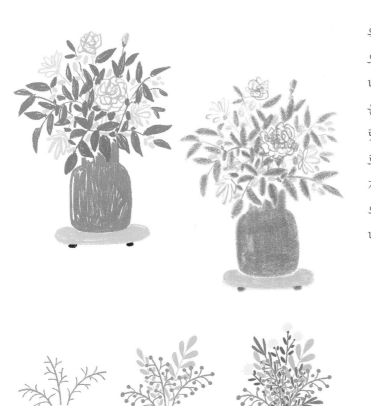

왼쪽 두 개의 그림은 똑같은 밑그림으로 스트로크에 변화를 준 예시입니다. 진한 톤의 왼쪽 그림은 색연필을 세워서 잡고 강한 스트로크로 그렸고 오른쪽 그림은 부드러운 스트로크로 약하게 그렸습니다. 아래 두 개의 그림도 마찬가지로 스트로크의 강약에 따라 그림의 느낌이 얼마나 달라지는지 보여 줍니다.

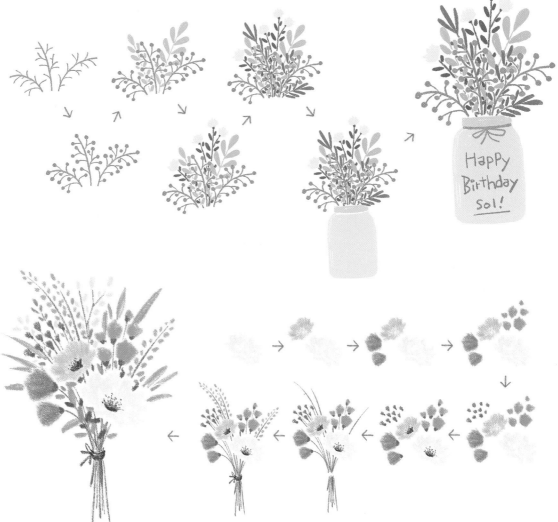

부드럽고 섬세한 톤으로 화분을 그려 보세요. 잎사귀를
그릴 때 여러 가지 초록색을 사용하여 조금씩 다른 색감
으로 표현하세요. 밑그림 스케치는 0.5mm 샤프펜슬을
사용했습니다.

밑그림이 없는 선 그림으로 그려 보세요.

좋은 그림은 강하고 날카로운 선과
부드럽고 약한 선의 조화로 탄생합니다.
색연필로 밑그림을 그릴 때는 아래 그림처럼
언제나 밝은색을 사용하세요.

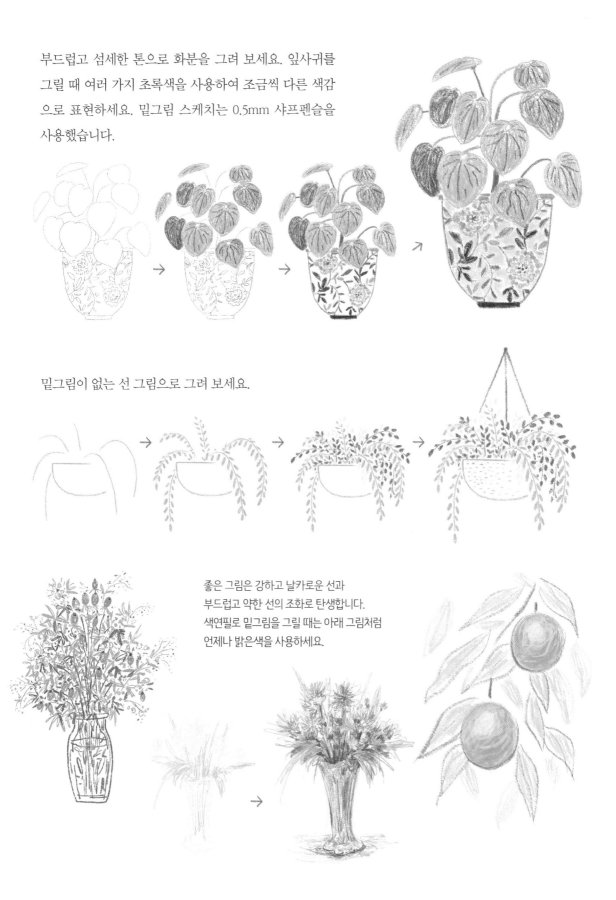

곤충
그리기

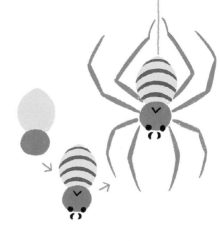

밑그림이 없는 면 그림으로 곤충을 그려 보세요. 보기 그림과
다르게 그려져도 개의치 말고 씩씩하게 그려야 합니다. 10번
정도 반복해서 그려 보면 보기 그림 없이도 언제든 다시 그릴
수 있게 됩니다.

사마귀를 그려 보세요.

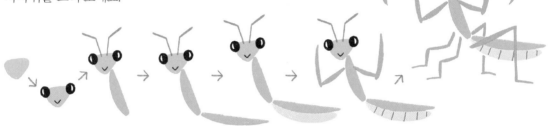

무당벌레를 그려 보세요.

나비를 그려 보세요.

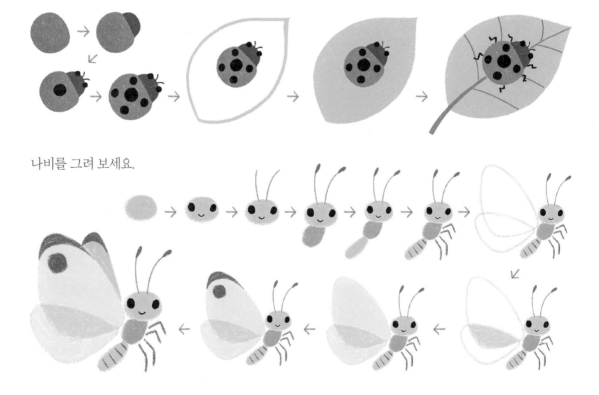

꿀벌을 그려 보세요.

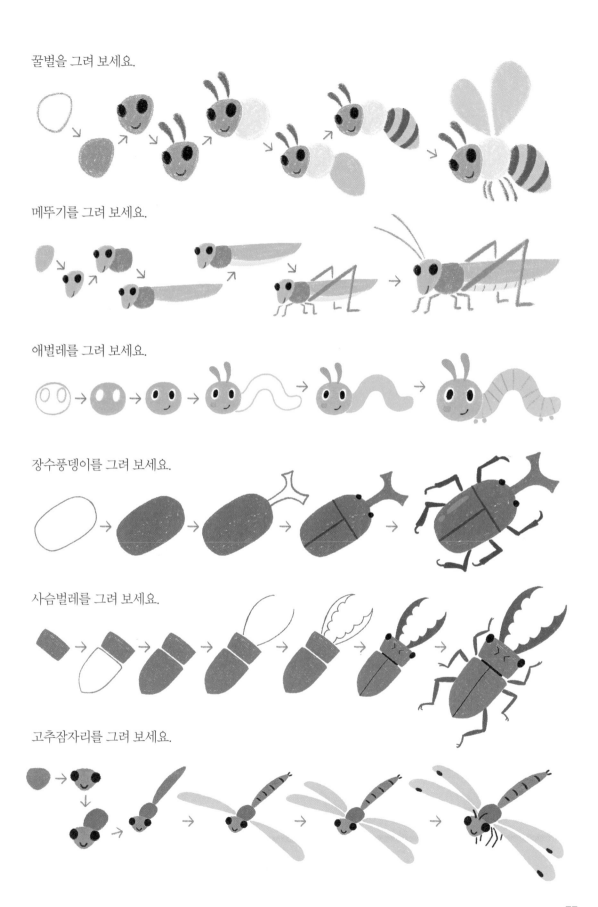

메뚜기를 그려 보세요.

애벌레를 그려 보세요.

장수풍뎅이를 그려 보세요.

사슴벌레를 그려 보세요.

고추잠자리를 그려 보세요.

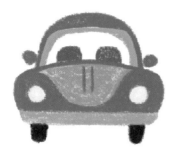

자동차
그리기

굵은 심의 색연필을 사용하면 크레파스와 비슷한 스트로크가 됩니다. 이 책과 같은 시리즈인 《김충원 크레파스 수업》을 활용하면 더욱 많은 그림 자료를 참고할 수 있습니다. 또한 이 책의 자료도 크레파스 그림을 위한 자료로 활용할 수 있습니다. 다양한 자동차를 재미있게 그려 보세요.

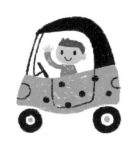

바퀴를 그리는 방식에 따라 난이도가 달라집니다. 위의 그림처럼 바퀴 부분을 무시하고 1차 채색을 하는 게 훨씬 쉽습니다.

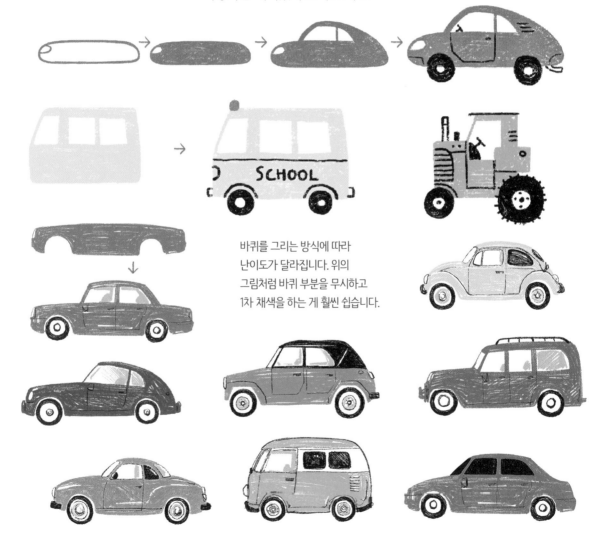

화물 트럭을 그려 보세요. 트럭 기본형을 활용하여 여러 종류의 트럭으로 변형해 봅니다.

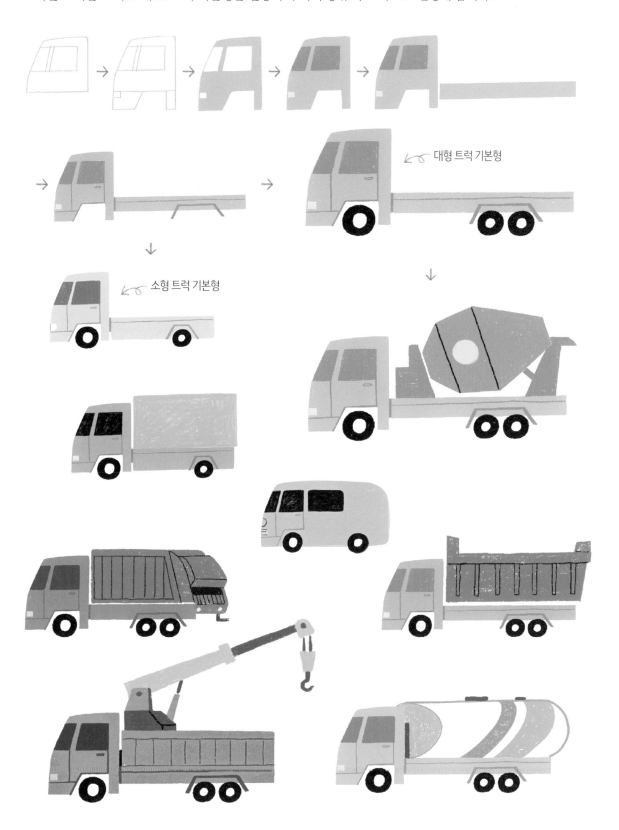

대형 트럭 기본형

소형 트럭 기본형

그림을 그리는 소재는 대부분 자신이 좋아하는 대상이 많습니다. 수많은 사람들이 푸드 드로잉을 좋아하는 이유입니다. 어린이도 자신이 관심이 가는 대상, 익숙하고 좋아하는 대상을 그릴 때 집중도가 훨씬 높아지고 성취감은 커집니다. 저에게도 음식은 어린이와 함께 그림을 그릴 때 가장 선호하는 주제입니다. 도화지를 카드 크기로 잘라 그림을 그린 다음, 뒷면에 단어를 적어 단어 카드를 만들어 보는 것도 재미있습니다.

초코 쿠키와 바게트를 그려 보세요.

호박죽을 그려 보세요.

식빵을 그려 보세요.

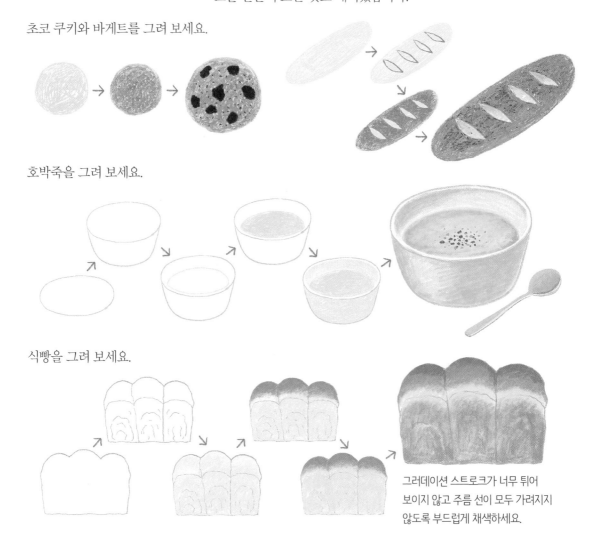

그러데이션 스트로크가 너무 튀어 보이지 않고 주름 선이 모두 가려지지 않도록 부드럽게 채색하세요.

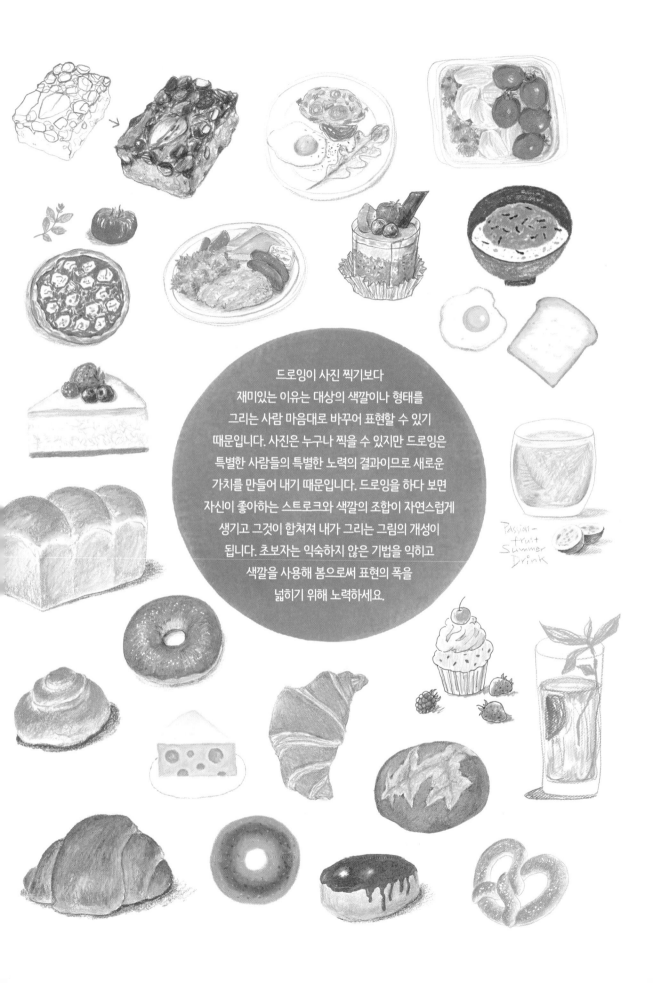

드로잉이 사진 찍기보다
재미있는 이유는 대상의 색깔이나 형태를
그리는 사람 마음대로 바꾸어 표현할 수 있기
때문입니다. 사진은 누구나 찍을 수 있지만 드로잉은
특별한 사람들의 특별한 노력의 결과이므로 새로운
가치를 만들어 내기 때문입니다. 드로잉을 하다 보면
자신이 좋아하는 스트로크와 색깔의 조합이 자연스럽게
생기고 그것이 합쳐져 내가 그리는 그림의 개성이
됩니다. 초보자는 익숙하지 않은 기법을 익히고
색깔을 사용해 봄으로써 표현의 폭을
넓히기 위해 노력하세요.

Passion-
fruit
Summer
Drink

과일
그리기

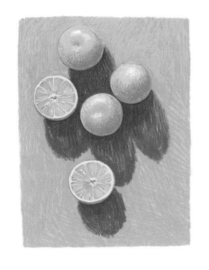

과일은 풍부한 색감과 다양한 형태, 그리고 단순해 보이지만 자세히 들여다보면 미묘한 변화가 관찰되는 드로잉 소재입니다. 여러 가지 과일을 이 책과 함께 다양한 기법으로 연습해 보고 냉장고에 들어 있는 과일을 꺼내 실물을 직접
보고 그리는 실물 드로잉에 도전해 보세요.

포도를 꼼꼼하게 그려 보세요. 스트로크가 치밀해질수록 그림은 무거워집니다.

체리는 가볍게 명암 처리 없이 그려 보세요.

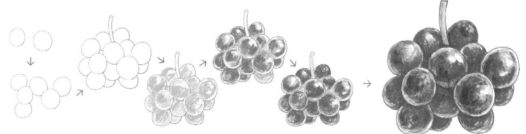

사과는 단순하게, 키위는 꼼꼼하게 그려 보세요.

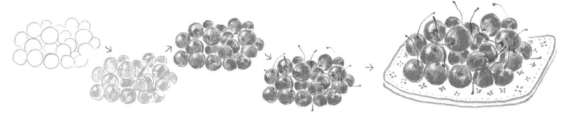

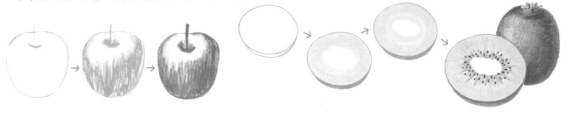

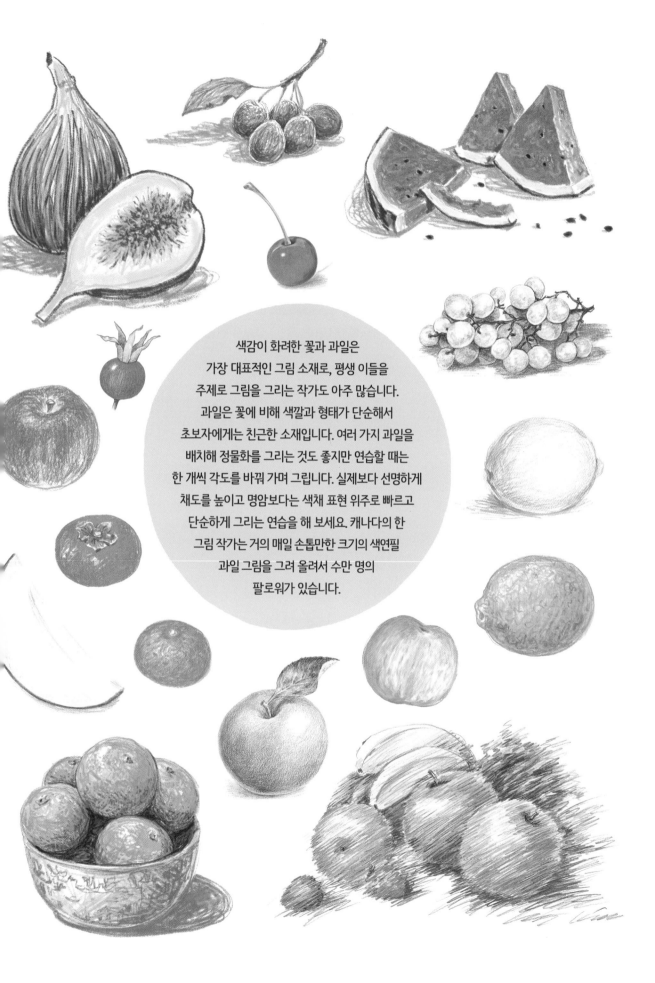

색감이 화려한 꽃과 과일은
가장 대표적인 그림 소재로, 평생 이들을
주제로 그림을 그리는 작가도 아주 많습니다.
과일은 꽃에 비해 색깔과 형태가 단순해서
초보자에게는 친근한 소재입니다. 여러 가지 과일을
배치해 정물화를 그리는 것도 좋지만 연습할 때는
한 개씩 각도를 바꿔 가며 그립니다. 실제보다 선명하게
채도를 높이고 명암보다는 색채 표현 위주로 빠르고
단순하게 그리는 연습을 해 보세요. 캐나다의 한
그림 작가는 거의 매일 손톱만한 크기의 색연필
과일 그림을 그려 올려서 수만 명의
팔로워가 있습니다.

주변에 널려 있는 모든 사물이 색연필 드로잉의 좋은 소재입니다. 초보자는 전체적인 형태 표현을 위주로 연습하세요. 그림 한 장을 그리는 데 5분이면 충분합니다. 조금씩 형태가 안정되면 색깔과 명암 표현에 도전해 보세요.

가장자리 윤곽선부터 시작해서 컬러링까지 아래 그림을 잘 보고 연습해 보세요.

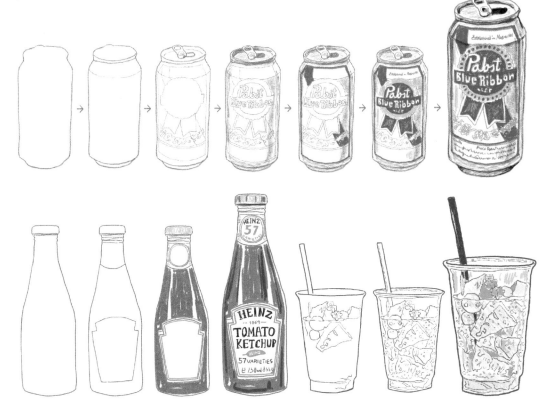

사물, 특히 각종 제품과
용기를 대상으로 프리 스트로크 드로잉을
연습하다 보면 그림에 자신이 없던 사람들도
드로잉의 재미를 조금씩 알게 됩니다. 그림에
자신이 없다는 의미는 형태를 정확하게 그리는 데
자신이 없다는 뜻인데, 실제로 그림을 그려 보면
자유로운 선으로 형태가 무너지고 균형이 맞지 않더라도
얼마든지 멋진 그림이 될 수 있다는 것을 깨닫기
때문입니다. '잘 그린 그림'에 대한 고정관념이
사라지면 결과보다 과정을 즐기는 재미에
눈뜨게 됩니다.

건물 그리기

여행 스케치나 어반 스케치에 관심이 있다면 건물 그리기 많이 연습해야 합니다. 건물은 그리기 복잡하고 어려운 대상으로 인식되어 있지만 인내심을 갖고 천천히 연습하다 보면 오히려 단순한 대상보다 그리기 쉽다는 것을 알 수 있습니다. 아래 그림은 컬러 스케치를 한 다음, 검은색 윤곽선으로 마무리하며 완성한 그림입니다. 아주 가는 선은 펜을 사용해도 좋습니다.

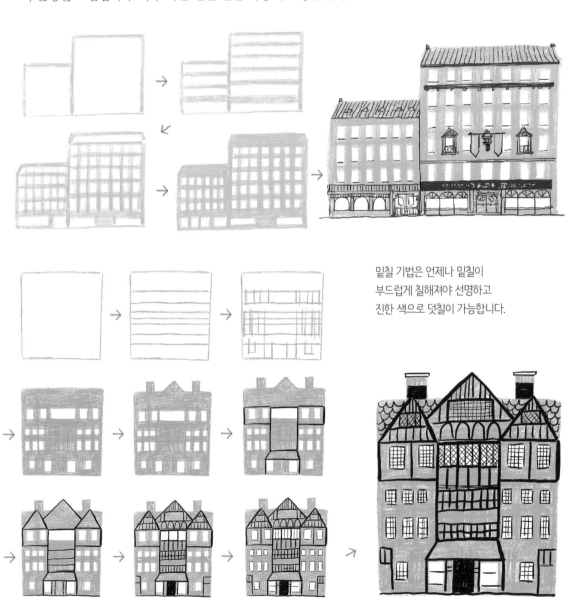

밑칠 기법은 언제나 밑칠이
부드럽게 칠해져야 선명하고
진한 색으로 덧칠이 가능합니다.

윤곽선 스케치로 건물을 그려 보세요. 아래 그림은 진한 색으로 윤곽선을 그린 다음, 부드러운 스트로크로 채색하였고 오른쪽 그림은 나뭇잎만 채색하는 부분 채색으로 마무리했습니다. 부분 채색은 어반 스케치에서 자주 사용하는 세련된 기법입니다.

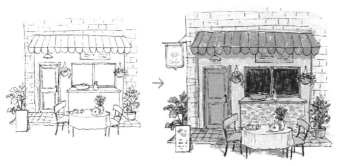

연필이나 회색으로 밑그림 스케치를 옅게 한 다음,
채색하고 그 위에 검은색으로 윤곽선을 그렸습니다.

색연필은 준비물이 간단해서 야외에서 풍경화를 그리기에 아주 좋은 화구입니다. 저는 제가 좋아하는 색깔로 20여 자루 정도를 골라 넣은 필통과 A5 크기의 작은 스케치북을 가방에 넣고 다니면서 풍경 스케치를 합니다. 초보자들은 컬러링보다는 스케치 위주로 더욱 간단하게 채비하는 것이 좋습니다.

풍경화는 구도가 매우 중요합니다. 좋은 구도에 대한 법칙은 따로 없지만 오른쪽이나 아래 그림처럼 좌우대칭보다는 무게 중심을 약간 옆쪽으로 옮기고 반대쪽에 공간을 열어 주는 형식이 초보자에게 가장 안정적인 구도입니다. 오른쪽 그림처럼 가장자리를 타원으로 그리는 것도 재미있는 구도의 한 가지 방식입니다.

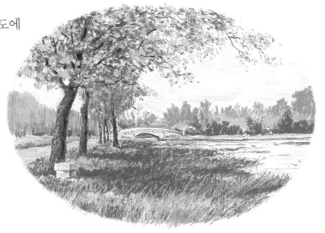

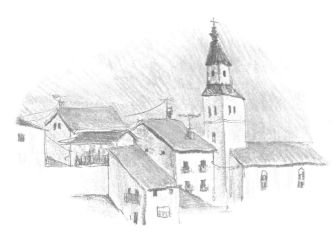

여행 스케치를 할 때는 대상을 자세히 묘사하기보다는 전체적인 분위기를 빠르고 단순하게 표현하는 기술이 필요합니다. 때로는 윤곽선만 스케치하고 사진을 찍어 두었다가 나중에 사진을 참고로 채색하는 것이 좋습니다.

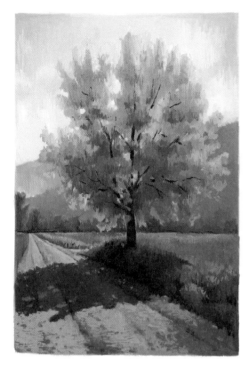

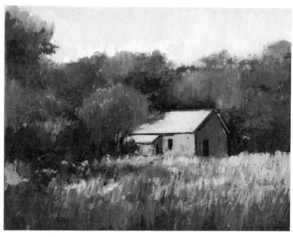

왼쪽과 위의 그림은 일반 색연필보다 색감이 진한 콩테 색연필을 사용하여 치밀하게 채색한 풍경화입니다. 콩테는 오일 파스텔에 가까운 부드러운 화구로써 마치 유화와 비슷한 느낌을 줍니다.

오른쪽 그림은 5분 만에 완성한 크로키 풍경 스케치입니다. 초보자는 작은 스케치북에 스트로크 느낌을 살린 크로키 연습을 꾸준히 반복해야 완성에 대한 두려움을 극복할 수 있습니다.

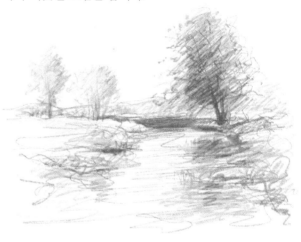

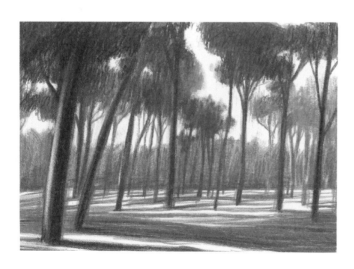

왼쪽 그림은 숲을 주제로 그린 모노톤 그림입니다. 어두운 숲의 그늘과 밝은 하늘의 대비를 아이보리색과 다크 그린색으로 재미있게 표현했습니다. 가까운 곳에 있는 나무와 먼 곳의 나무를 강약의 조절로 표현해 원근감을 나타내고 있습니다.

글자
그리기

아름다운 손글씨로 캘리그래피를 즐기는 사람들이 점점 늘고 있습니다. 글자는 일종의 선 그림이라고 할 수 있습니다. 여러 가지 스트로크를 사용해서 재미있게 글자 그리기를 해 보세요. 그림을 그리는 과정과 같이 밑그림 스케치를 하고 컬러링하면 됩니다.

자신이 좋아하는 색깔로 자기만의 그림을 그려 보세요. 미리 스케치해 보고 색깔을 정한 다음, 시작하세요.

내 사랑
♥아보카도♥

그레이프프루트

글자와 그림은 서로 잘 어울리는 친구와 같습니다. 그림만으로는 부족한 메시지를 글자로 전하기도 하고 글자만으로 허전한 공간을 그림으로 채워 아름답게 꾸미기도 합니다. 재미있는 만화를 그리거나 낙서하는 기분으로 글자와 그림을 그려 보세요.

토마토끼

LEMON
TREE

" CHERRY "
FRIENDS

글자 그리기로 생일 축하 카드를 만들어 보세요. 글씨를 쓰려고 하면 결코 예쁜 글자를 그릴 수 없습니다.

HAPPY
Birthday
to you

HAPPY
Birthday
To you

축하합니다-

HAPPY
BIRTHDAY
to you!

Have a
Happy Birthday!

생일 축하합니다!

생일 축하합니다!

HAPPY BIRTHDAY !

Happy Birthday !

91

패턴
그리기

일정한 도형이나 패턴, 혹은 추상적인 형태를 낙서하듯 선을 이용해 그리는 것은 두들링Doodling, 혹은 젠탱글이라고 합니다. 단순한 그림부터 매우 정교한 그림까지 다양한 표현을 즐길 수 있습니다. 그림을 배우는 초보자들은 선을 컨트롤하는 능력을 키우는 데 큰 도움이 되고, 스트레스가 심하고 불안하거나 우울할 때 마음을 안정시키는 데에도 효과가 있습니다. 서두르지 않고 천천히 명상하듯 선을 그어 보세요.

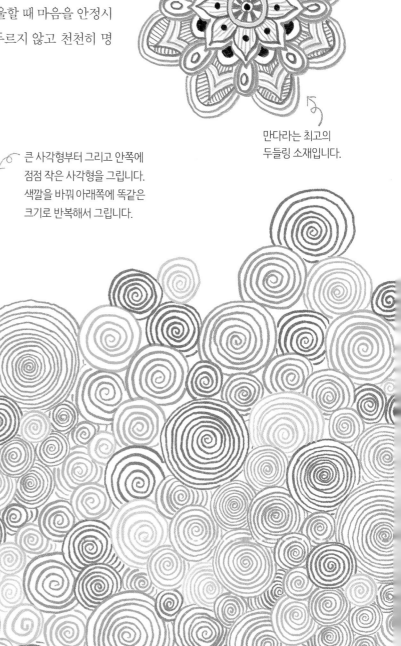

만다라는 최고의
두들링 소재입니다.

큰 사각형부터 그리고 안쪽에
점점 작은 사각형을 그립니다.
색깔을 바꿔 아래쪽에 똑같은
크기로 반복해서 그립니다.

제가 개인적으로 무척 즐겨하는 깊이감을 표현하는 그리기 놀이입니다. 네모 모양을 그리고 안쪽에 동그라미를 겹쳐 그린 다음, 그러데이션으로 조금 진해지는 깊이감을 나타냅니다.

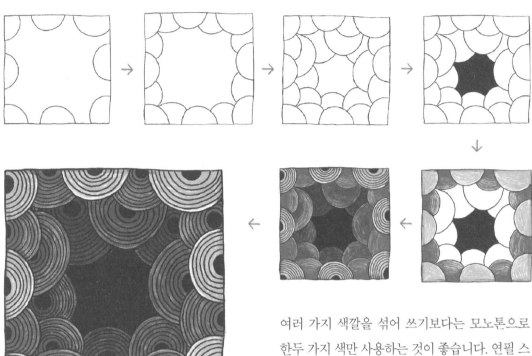

여러 가지 색깔을 섞어 쓰기보다는 모노톤으로 한두 가지 색만 사용하는 것이 좋습니다. 연필 스케치를 하면서 어떤 식으로 컬러링할 것인지 계획을 세웁니다. 원하는 대로 그릴 수 있게 된다면 그 그림만으로 여러분은 SNS 스타가 될 수 있습니다.

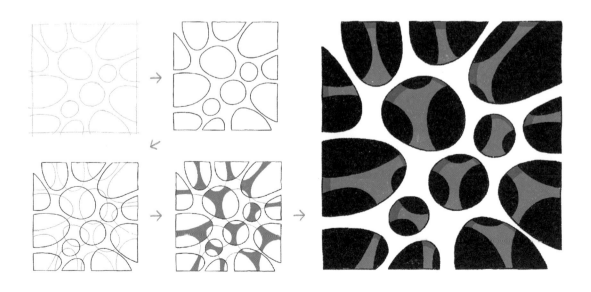

끝은 늘 새로운 시작입니다

누구나 그림을 잘 그리고 싶다는 소망을 갖고 있습니다. 어린 시절, 한때 우리는 최고의 화가였습니다. 그 시절에는 그림으로 자신을 나타내는 것이 훨씬 쉽고 재미있었습니다. 크레파스에서 벗어나 색연필을 잡게 되면서 사실적인 그림 혹은 만화 스타일의 그림에 대한 열망이 서서히 고개를 들게 되고, 내 그림과 친구들의 그림을 비교하며 몇 번의 좌절을 경험하게 됩니다. 그리고 그것으로 그림 그리기에 관심을 잃고, 남은 평생 자신을 미술에 소질이 없는 사람으로 여기며 살아갑니다.

만약 그 시기에 색연필 그림이 얼마나 재미있는지, 그림으로 자신을 얼마나 멋지게 표현할 수 있는지 알게 된다면 상황은 180도 달라질 겁니다. 어린이에게 그림을 그리는 방법을 가르쳐야 하는 이유는 헤아릴 수 없이 많습니다. 그림을 그릴 줄 알고 나아가 그림 그리기를 좋아하는 사람으로 살아간다는 것은 엄청난 혜택이고, 무엇보다 창의력이라는 중요한 자산을 지닌다는 의미이기도 합니다.

만약 이제라도 그림을 잘 그리는 사람으로 거듭나고 싶다면 다시 시작하면 됩니다. 우선 그 시절로 돌아가 똑같이 그린 그림, 혹은 잘 그린 그림에 대한 고정관념부터 없애야 합니다. 그리고 소박하게 자신의 그림에 만족하면서 연습에 열중하면 됩니다. 잘 그릴 수 있는 방법은 오직 한 가지, '꾸준함'입니다. 여러분의 꿈을 응원합니다.

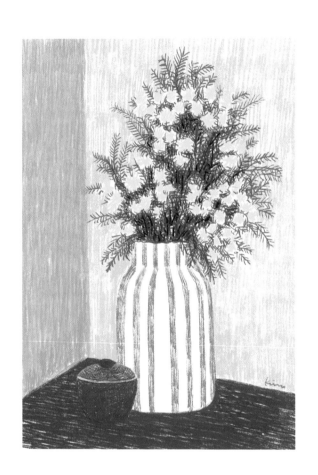

1쇄 – 2020년 9월 22일
3쇄 – 2023년 2월 1일
지은이 – 김충원
발행인 – 허진
발행처 – 진선출판사(주)
편집 – 김경미, 최윤선, 최지혜
디자인 – 고은정, 김은희
총무 · 마케팅 – 유재수, 나미영, 허인화
주소 – 서울시 종로구 삼일대로 457 (경운동 88번지) 수운회관 15층
　　　전화 (02)720-5990　팩스 (02)739-2129
　　　홈페이지 www.jinsun.co.kr
등록 – 1975년 9월 3일 10-92

ISBN 979-11-90779-12-8 (14650)
ISBN 979-11-90779-11-1 (세트)

＊이 도서의 국립중앙도서관 출판예정도서목록(CIP)은 서지정보유통지원시스템 홈페이지
　(http://seoji.nl.go.kr)와 국가자료종합목록시스템(http://www.nl.go.kr/kolisnet)에서
　이용하실 수 있습니다. (CIP제어번호 : CIP2020035864)

진선아트북은 진선출판사의 예술책 브랜드입니다.
창작의 기쁨이 가득한 책으로 여러분에게 미적 감성을 선물하겠습니다.